시작하며

책을 집어 든 여러분은 분명 이렇게 생각하고 있을 겁니다.
'그림을 잘 그리고 싶어'
그런데 '그림을 잘 그린다'는 말은 무슨 의미일까요?
여러분은 왜 그림을 잘 그리고 싶나요?

저는 그림이란 감동을 형상화하는 기술이라고 생각합니다. 그림은 한순간에 이미지를 전달할 수 있습니다. 만화, 애니메이션, 그림책, 소설 등에서도 그림은 빼놓을 수 없는 요소 중 하나입니다. 그림은 순식간에 보는 이의 마음을 사로잡고, 끌어들일 수 있는 **훌륭한 표현 수단입니다.**

그리고 분명 여러분도 그러한 그림의 힘에 매료되어, '나도 이런 감동을 주고 싶어!' 하는 생각에 사로잡힌 사람 중에 하나일 겁니다. '그림을 잘 그릴 수 있다는 것'은 사람들에게 감동을 전할 수 있다는 뜻이며, 정말 멋진 일입니다.

그렇지만 이 책을 손에 든 사람 대부분은, 분명 자기 안에 존재하는 감동을 잘 표현할 수 없다는 고민을 안고 있지 않을까요.
열심히 그림을 그려보기는 했지만, 그다지 잘 그릴 수 없었거나 아니면

누군가에게 부정당하는 경험을 했을 수도 있습니다. 그래서 '나에게는 재능이 없다'는 생각에 붓을 꺾은 사람도 많을 겁니다. 저는 그런 사람에게 말하고 싶습니다.

그림에 재능 같은 것은 상관없습니다.
그림에 깃든 힘은, 재능이 아니라 여러분 자신이 얼마나 감동할 수 있는가에 따라 결정되기 때문입니다. 저는 약 20년간 프로 일러스트레이터로서 일하며, 그동안 다양한 장벽에 부딪히고 마주해 온 가운데 한 가지 결론에 이르게 되었습니다.
바로 그림 실력을 기르기 위해 결심하고 그 첫발을 내디딜 때, '잘 그려야지' 하는 의식을 버려야 한다는 사실입니다. 오히려 반대입니다!!
'잘 그리려고 하지 마세요!!'

가장 중요한 것은 잘 그리지 못하는 자신을 탓하는 것이 아니라, 어제보다 성장한 나 자신에게 아주 많이 감동하는 일입니다. 여러분이 전하고 싶은 감동을 형상화하여 표현하는 기쁨을 얻는 것. 그것이 저의 바람입니다.
부디 이 책을 읽으며 '여러분의 생각을 형상화하는 힘'을 자신의 것으로 만들기 바랍니다.

CONTENTS

CHAPTER

1

잘 못 그리겠어요

CHAPTER

4

그래도 잘 못 그리겠어요

그림에 관한 고민과 그 해결법을 Q&A 형식으로 소개합니다.

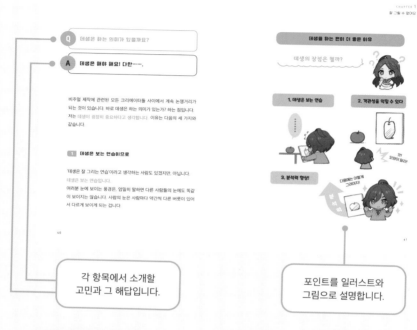

각 항목에서 소개할
고민과 그 해답입니다.

포인트를 일러스트와
그림으로 설명합니다.

등장 캐릭터

사이토 나오키의 오리지널 캐릭터들입니다.

일러스트 실력 향상을
위한 포인트와 요령을
소개할게!

● 나기사 ●

차분하고 논리적인 열정가!
과묵해서 자주 오해를 받
는다.

● 다나카 ●

이론은 뒷전인 천재파! 약간
싫증을 잘 내는 면도 있다.

● K ●

활발한 성격. 취미는 도전!
그만큼 부딪히고 좌절하기
도?

1

잘 못 그리겠어요

초보자는 그림을 그릴 때 무엇부터 시작하면 좋을까?
나는 그림을 잘 못 그리는 걸까……?
확실하게 그림을 완성하려면 어떡해야 할까?
'그릴 수 없는' 고민과 그 해결책을 소개합니다.

Q 초보자는 무엇부터 연습해야 할까요?

A 연습하지 않는다

전에 이러한 질문을 받았습니다.

"한 번도 그림을 그린 적이 없는데, 무엇부터 연습해야 할까요?"

그림 그리기를 싫어하는 사람은 별로 없습니다. 그래도 한 번도 그림을 그린 적이 없는 이유는, '기초를 확실하게 익히고 나서야 작품을 만들 수 있다'는 생각에 사로잡힌 경우가 많기 때문입니다. 그것은 틀린 생각입니다.

제 대답은 이렇습니다! "기초는 나중에 배우세요!"

기초를 연습하기 전에 가장 먼저 해야 할 일이 있습니다.

누구보다도 그림 그리기를 좋아하는 겁니다.

그림을 그리고 싶은데, 무엇부터 해야 할까?

그림을 좋아해 봐!

✕ 연습

〇 좋아하는 것을 그린다

그림 그리기는 어려워……

또 그려야지!

일러스트를 그리며 가장 즐겁다고 느낄 때는 자신이 좋아하는 것을, 좋아하는 방법으로, 마음껏 그릴 때라고 생각합니다.

그리고 그림을 주변 사람과 좋아할 것 같은 사람들에게 보여 주며, "이런 것도 그릴 수 있구나. 대단하다!" 하고 즐거워하거나 놀라워하는 사람들의 모습을 볼 때라고 생각합니다.

저의 첫 시작점은 이랬습니다.
초등학생 시절 만화 『드래곤볼』(토리야마 아키라 저 / 서울미디어코믹스)을 좋아해서 잡지가 발매되면 바로 달려가서 사 와서는 가장 멋져 보이는 장면을 모사하여 같은 반 친구들에게 자랑스럽게 보여주고는 했습니다. 제가 초등학생 때 그린 그림은 모사이기에, 지금이라면 "이것이 제 작품입니다!"라고 말할 수는 없지만, 당시의 저는 주변 사람들이 즐거워했으면 하는 마음으로 그렸기에, 친구들에게 제 작품이라고 이야기했습니다.

현재 저는 일러스트를 업으로 삼고 있는데, 작품을 만드는 원동력은 지금도 초등학생 시절과 똑같습니다.
'내가 그린 그림으로 누군가가 즐거워했으면 좋겠다!'
작은 작품이어도 좋으니, 그림 그리기가 즐거워지는 경험을 잔뜩 쌓도록 합시다. 시작은 아주 쉬운 것이라도 좋습니다.

Q 초보자는 어떻게 그림을 그리면 될까요?

A **초보자는 그림을 그리려고 하지 마세요!**

"컴퓨터로 일러스트를 그리는데, 프로그램의 기능과 소재를 사용해도 좋을지 망설여져요"라는 질문을 자주 받습니다.

답은 간단합니다. 전부 사용해도 됩니다!!

오히려 초보일수록 "그림을 그리려고 하지 말고, 만들어라!!"라고 하고 싶습니다.

여기서 말하는 '그림을 그린다'란, 기본적인 펜으로 선을 그리고 색을 칠해 마무리하는, 이른바 '자신의 힘으로만' 그림을 완성한다는 의미입니다. 그에 비해 '그림을 만든다'는 것은 필요에 따라 변형, 복사, 붙여넣기, 그 밖의 여러 가지 프로그램의 기능을 자유롭게 사용하며, 프로그램의 기능에 의지하여 완성하는 것을 목표로 하는 방식입니다.

특히 초보자는 프로그램의 기능과 소재에 의존하는 편이 빠르게 실력이 향상됩니다. 그 이유는 다음의 세 가지와 같습니다.

그리지 말고 '만들어보세요!'

1. 목적이 중요하다

'그린다'는 수단에
구애받지 않고
'기쁘게 한다'는 목적에
초점을 맞춘다

2.이미지가 먼저다

프로그램 기능을
이용하여
이상적인 완성작을
먼저 만들자!

3. 표현의 폭이 넓어진다

새로운 기능과
기술을 테스트해보면서
새로운 표현이 탄생한다

1 │ 실력 향상에는 목적이 중요하므로

이 책을 읽는 사람들의 공통점은 '그림을 더 잘 그리고 싶은 마음'을 가지고 있다는 것이라고 생각합니다.

그렇다면 왜 잘 그리고 싶을까요? 아마 '누군가가 자신의 그림을 더 좋아하도록', 자신의 그림을 보는 사람에게 선물하고 싶기 때문일 것 같습니다. 자신만을 위해 일러스트를 그린다면 그렇게까지 잘 그릴 필요는 없습니다. 잘 그려야겠다는 생각을 하지 않고, 마음대로 그리는 편이 당연히 더 기분 좋으니 말입니다.

일러스트레이션의 첫 번째 목적은 보는 사람에게 즐거움을 주기 위함입니다. 보는 사람이 즐거워한다면 어떤 수단을 쓰든 상관없지 않을까요?

원래 우리가 행동할 때는 대체로 누군가가 만든 기술을 이용합니다. 컴퓨터는 물론, 아날로그로 그릴 때에 사용하는 종이나 연필도 마찬가지입니다. 그 기술을 개발한 사람은 분명 많은 사람들이 이용하길 바라며 개발했을 겁니다. 내 실력으로 그림을 그리는 데에 얽매이지 말고, 이러한 기술을 적극적으로 이용해야 합니다.

'그린다'는 수단에 얽매이지 말고 '즐겁게 한다'는 목적에 초점을 두도록 합니다.

2 | 이미지가 먼저이고, 그림 실력은 나중이므로

그렇다고 해서 '그리기를 포기하라'는 말이 아닙니다. 그림 실력은 그림 실력만 키우려고 한다고 해서 늘지 않습니다. 나중에 따라오는 겁니다.

먼저 무엇부터 키워야 하느냐면, 바로 이미지 능력입니다.
이미지 능력이란, 최종 완성작을 머릿속에서 구성하는 상상력을 말합니다.

예를 들면, 어릴 적에 혼자 자전거 연습을 할 때는 잘 되지 않아 포기하려 했는데, 눈앞에서 친구가 잘 타는 모습을 보자 자신도 잘 타게 된 것과 같은 경험을 한 적은 없나요? 이는 갑자기 자신의 기술이 향상된 것이 아닙니다. '이미지'화에서 비롯된 결과입니다.

기술을 향상시킬 때에는 '이렇게 하면 되는구나!' 하는 감각이 가장 도움이 됩니다. 다른 사람이 보여 주지 않으면 얻을 수 없었을 이상적인 이미지. 이를 혼자서 누구에게도 의지하지 않고 얻을 수 있는 방법이, 프로그램의 기능을 사용하는 겁니다.

일러스트 제작에서 이해하기 쉬운 예를 들자면 '변형 기능'이 아닐까 합니다.

'변형 기능'으로 마음에 들지 않는 부분의 형태를 일단 바꾸어 보면 '이게 낫다!!' 싶을 때가 있습니다. 데생에서 이상한 부분을 자기 혼자서 고칠 수 있는 겁니다.

그렇게 하면 손 그림으로 그릴 때의 버릇을 교정해서 이제는 도구를 사용하지 않고도 균형이 맞게 그릴 수 있게 되어 그림 실력의 향상으로 이어집니다. 이렇듯 이미지를 먼저 만들고 그림 실력은 뒤에 따라온다고 생각하면, 목표로 삼은 이미지가 명확해지는 만큼 빠르게 실력이 향상됩니다.

3 │ 표현의 폭이 넓어지므로

새로운 기능과 다양한 기술을 사용해보면서, 여러 가지를 발견하고, 그로부터 새로운 표현이 탄생합니다. 저도 이런 적이 있었습니다.

10여년 전, 저는 주로 사용하던 프로그램과는 다른 프로그램을 다루고 있었습니다. 그 프로그램은 아날로그 같은 질감을 재현하는 데 뛰어났습니다.

그 기능을 작품에 활용할 수 없을까 하고 테스트해 봤지만, 그때는 결국 특별히 작품에 써먹지 못하고 끝났습니다.

몇 달 후에 선배의 소개로 유명 만화가 이타가키 케이스케(板垣惠介) 선생님의 만화『격투맨 바키』(서울미디어코믹스)를 채색하게 되었습니다. 평소대로 마무리했지만 '뭔가 부족하다' 싶은 생각에, 그 아날로그 같은 질감을 주는 테크닉을 과감히 사용해 봤더니 결과물이 아주 만족스러웠습니다.

며칠 후 놀랍게도 이타가키 선생님에게 전화가 오더니, 새로 나오는『바키』완전판의 표지를 채색해달라는 부탁을 받았습니다. 정말로 기뻤습니다.

이처럼 '만든다'는 생각으로 시행착오를 거치는 것은, 결코 헛된 일이 아닙니다.

'만들기'를 해보기에 가장 쉽고 효과적인 방법을 소개하고자 합니다. 바로 다음 페이지에서 소개하는 '조각 맞춤 화법'입니다. 이 방법은 그린 일러스트의 레이어를 일단 부분별로 나누고, 각 부분을 다시 맞춰보는 그림 만들기 방법입니다.

원래의 일러스트와 비교할 때에는 인쇄를 하거나 스크린샷을 찍어 비교해 봅시다. 또는 포토샵(Photoshop)의 작업 내역(History) 기능을 이용하면 비교하기 쉬우므로 추천합니다.

'만들기'를 해보는 '조각 맞춤 화법'

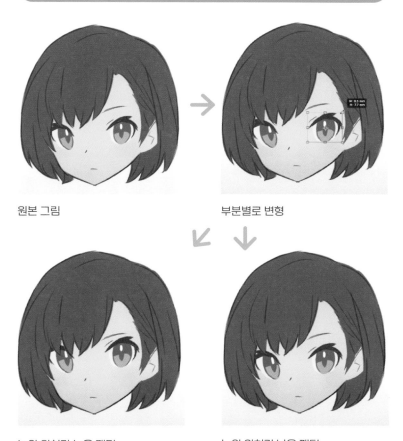

원본 그림

부분별로 변형

눈의 위치가 높은 패턴

눈의 위치가 낮은 패턴

① 눈, 코, 입 등 얼굴의 부분별로 레이어를 나눈다.

② 눈, 코, 입의 위치를 이동하거나, 확대 혹은 축소해서 가장 맘에 드는 균형을 찾는다.

③ 몇 가지 패턴이 완성되면, 각각의 패턴을 저장해두고, 원본 그림과 비교한다.

Q 연습해도 그림 실력이 늘지 않아요

A 실력이 빠르게 느는 사람의 세 가지 특징을
따라 해보세요!

저는 지금까지 많은 일러스트레이터를 만나봤는데, 그중에는 놀라울
정도로 실력이 빨리 느는 사람도 있고, 연습해도 실력이 늘지 않는 사
람도 있었습니다.

처음에는 '역시 재능의 차이인가' 싶었지만, 사실은 달랐습니다! 빠르
게 성장하는 사람들에게는 어떠한 공통점이 있다는 사실을 깨달았습니
다. 그건 바로,

1 빠르게 성장하는 사람은 칭찬을 잘한다

2 빠르게 성장하는 사람은 가설을 세우고 질문한다

3 빠르게 성장하는 사람은 작은 선물을 건넨다

이것은 누구나 의식만 하면 실천할 수 있는 방법입니다. 하나씩 자세히
소개하도록 할게요.

1 | 빠르게 성장하는 사람은 칭찬을 잘한다

바꾸어 말하면 '상대의 장점을 잘 찾는 사람'이라는 말인데, 반대로 생각해 보면 그 이유를 알 수 있습니다.

사람은 자신의 말에 가장 큰 영향을 받습니다. 다른 사람에게 '완전 별로다'라고 말했어도, 그 말을 가장 가까이에서 듣는 것은 자기 자신입니다. 그 말의 화살은 나에게도 향하며, 상대의 단점뿐만 아니라 나의 단점도 한층 더 신경 쓰게 됩니다.

그러면 무언가 배우려고 해도 '나는 못할 거야'라는 생각이 들어 지식을 익힐 수 없게 됩니다.

한편 상대를 자주 칭찬하는 사람은 누군가를 칭찬할수록 다른 사람의 좋은 점이 잘 보여서 누구의 장점이나 배울 수 있게 됩니다. 기술과 지식이 풍부한 베테랑은 물론, 젊은 사람의 장점도 배울 수 있는 마인드를 갖게 되는 겁니다.

긍정적인 말의 화살은 나에게도 향합니다. 나의 장점을 발견하는 동시에 나를 인정할 수 있게 되므로, 자신을 긍정하는 마음이 커지고 스스로 믿을 수 있게 됩니다.

칭찬하는 사람

헐뜯는 사람

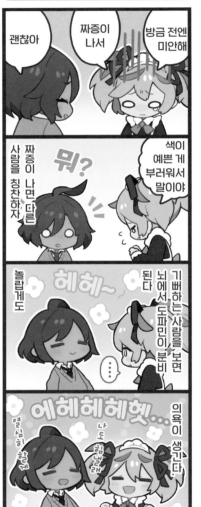

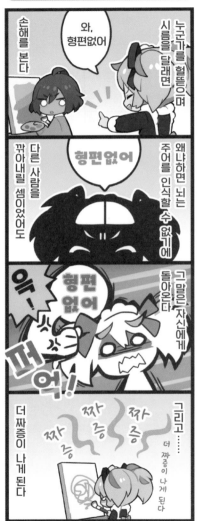

2 | 빠르게 성장하는 사람은 가설을 세우고 질문한다

예를 들면 이런 질문은 별로 좋지 않습니다.

선생님: "관절 인형을 쓰면 캐릭터를 빠르고 쉽게 그릴 수 있어요."

A : "관절 인형이요? 사진집은 안 돼요? 제가 포즈를 취해보는 것은요?"

조금 냉정하게 들릴지도 모르지만, 이렇게 조건 반사로 질문하는 사람은 별로 성장할 수 없습니다. 왜냐하면 1이 주어지면 1밖에 성장하지 못하기 때문입니다. 반면 빠르게 성장하는 사람은 1이 주어지면 5만큼 성장합니다. 여기서 차이가 나게 됩니다.

그렇다면 성장하는 사람과 성장하지 못하는 사람의 질문은 어떤 점이 다를까요? 바로 가설을 세운다는 점입니다. 조금 전 예시에서 관절 인형을 쓰는 이유와 장점이 무엇인지 몇 가지 가설을 생각해 봅시다.

가설 1 입체감과 공간 파악 능력은 실물을 확인하면서 바로잡는 것이 중요하므로

가설 2 옆에 두고 손쉽게 포즈를 바꿀 수 있고, 필요하면 사진을 트레이 싱해서 편하게 그릴 수 있으므로

일부러 관절 인형을 사용하면 '빠르게' 그릴 수 있다고 했으므로, 어려워 보이는 **가설 1**이 이유는 아닌 것 같습니다. 더 나아가 '쉽게'라는 키워드로 대안을 생각해 보겠습니다.

관절 인형 대신에
대안 1 인터넷을 통해 알아본다
대안 2 친구들이나 가족들에게 그 포즈를 취해 달라고 한다
대안 3 떡지우개나 점토로 즉석에서 입체를 만들어 본다

이렇게 생각하면 '인터넷에서 그 포즈를 찾아낼 수 있을지 모르고, 점토는 만들기 귀찮다. 관절 인형을 이용하는 편이 간편하게 확인할 수 있다'라고 선생님의 의도를 헤아릴 수 있습니다.
질문할 때는 상대방의 의도가 무엇인지 가설을 세우고, 만약 가능하다면 대안을 생각해서 다음과 같이 질문을 해보도록 합시다.
"손쉽게 포즈를 확인할 수 있다는 점이라면, 3D 모델로 포즈를 확인할 수 있는 애플리케이션도 유용할 것 같은데 어떻게 생각하세요?"

사실 질문하는 것 자체는 그렇게까지 중요하지 않습니다.
이것만이 절대로 옳다는 정보는 존재하지 않기 때문입니다. 그보다는 여러분이 질문하기 위해 세운 가설과 대안의 가짓수, 그 자체가 당신의 성장을 빠르게 만들어 주는 겁니다.

3 | 빠르게 성장하는 사람은 작은 선물을 건넨다

"사람들이 제 그림을 보고 아무 반응이 없어요"라는 고민 상담을 자주 받습니다. 그림 요소를 너무 많이 그려 넣어서 대작을 만들려고 한다는 점이 그 원인일 수 있습니다. 이런 작품은 여러 가지를 그려보는 데에는 좋을지 몰라도, 그림 실력의 성장에 그리 도움이 되지는 않습니다.

애초에 제작자에게 기술이 없으면, 대작으로 시선을 끌거나 그 그림에 담긴 메시지를 전달하기란 어렵습니다. 사람은 이해하기 어려운 것에는 그다지 흥미를 느끼지 않습니다. 오히려 그 그림이 무엇을 말하고 싶은지 한눈에 바로 보이는 것에 더 관심이 갑니다.

그러면 어떠한 그림이 보는 사람에게 더 잘 전해지고, 여러분의 성장으로도 이어질까요? 바로 현재 여러분의 실력으로 4~8시간 정도 걸려서 그릴 수 있는 일러스트입니다.

대작이 아닌 하루 안에 그릴 수 있을 정도, 즉 상대방에게 건네면 손쉽게 들고 돌아갈 수 있는 사이즈의 선물(작품)을 만든다고 생각해보세요. 그러면 여러분의 메시지가 전해져서 '좋은 그림이야'라는 반응을 얻을 수 있을 겁니다. 그리고 이것이 조금씩 쌓여 여러분의 성장으로 이어집니다.

A 포인트는 작업 세분화!

'지금 그리는 이 그림, 왠지 마음에 안 드네. 버리고 딴 거 그리자……'
이런 적은 없으신가요?

도중에 작업이 잘 안 풀리면 아무리 해도 내던지고 싶은 마음이 드는 것, 잘 압니다. 그렇지만 중간에 내던지는 것은 일러스트를 그리는 사람에게 치명적입니다.
도중에 팽개쳐 버리면 지금까지 일러스트를 제작하기 위해서 들인 시간도 노력도 의욕도 전부 시궁창에 버리는 것과 마찬가지이기 때문입니다.

그런 고민을 한 번에 해결하는 방법, 그림을 잘, 그리고 반드시 완성하는 방법이 있습니다! 바로 다음의 세 가지 작업을 세분화하는 겁니다!

작업을 세분화한다!

한 걸음씩 계단을 올라가듯이 그려봐!

러프를 그리기 전

주제를 정하기

↓

무엇을 그릴지
정하기

↓

참고 작품을
찾기

1

러프

전체적인 러프

↓

자료 수집

↓

러프

↓

컬러 러프

2

선 따기

깔끔하게
다듬기

↓

'장점' 더하기

3

이렇게 하면
올라갈 수 있어!

1 | 러프를 그리기 전을 세분화한다

사실 러프 전에 하는 이 과정이 굉장히 중요합니다.
이 과정을 제대로 거치지 않으면, 그림을 도중에 내던져 버리게 될 확률
이 높아지므로 주의합시다.

러프 전에 할 일은 '이미지 만들기'입니다.
작품의 목표를 정하는 겁니다. 목표를 정하지 않고 달리기 시작하면 어디
에도 도착하지 못하고 도중에 길을 잃어 그림을 포기하고 말게 됩니다.

먼저 주제를 정합니다. 처음에는 되도록 한 마디로 말할 수 있는 주제로
정합니다.

다음으로 무엇을 그릴지 정합니다. 무엇을 그리면 가장 그 주제를 표현할
수 있을지 생각합니다.

그 다음으로 참고 작품을 찾습니다. 특히 초보자는 먼저 자신이 목표로
하고 싶은 일러스트를 찾도록 합시다. 작품이 지향해야 할 지점, 목적을
정합니다.

러프를 그리기 전에 할 일

1. 주제 정하기

'재미있는 일러스트'로 할까

한 마디로 말할 수 있는 주제를 정한다

2. 무엇을 그릴지 정하기

게임 그림으로 하자

감동적인 장면도 ……

그릴 내용을 너무 늘리지 않는다

3. 참고 작품

몇 장 정도 찾아보자!!

검색

화집

목표로 하는 일러스트를 찾는다

드디어 작품을 만드는 과정으로 들어갑니다. 먼저 전체적인 러프입니다. 여기에서의 작은 목표는 '그리고 싶다는 마음'을 보여주는 겁니다. '이것을 그리고 싶다'는 마음을 끌어내는 데에만 집중합니다.
원근법? 인체구조? 그런 것은 전부 무시하세요!

연필로 작게 그리는 방법을 추천합니다. 그림을 그리기 시작할 때 느끼는 정신적인 부담이 확 줄어듭니다. 살짝 깎은 굵은 연필, 2B, 3B 정도의 부드러운 연필이 좋습니다. 다음은 러프로 넘어가고 싶겠지만, 이 단계에서 자료를 모아야 합니다.

전체적인 러프를 그리며 구체적인 이미지가 잡힌 만큼, '이런 손을 그리고 싶은데, 자료가 없어서 모르겠다'는 것처럼 모르는 부분도 더욱 명확해졌을 겁니다.

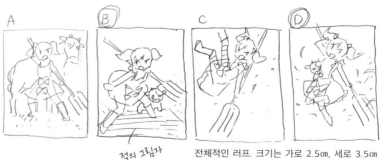

적의 그림자

전체적인 러프. 크기는 가로 2.5㎝, 세로 3.5㎝ 정도입니다. 네다섯 가지 패턴을 그리고, 그중에서 가능하면 두 가지를 고르는 것이 좋습니다.

이대로 그리기 시작하면 번번이 막히게 됩니다. 그러므로 이 단계에서 자료를 모을 필요가 있습니다.

다음으로 러프를 그립니다. 여기에서의 작은 목표는 '더 그리고 싶은 마음'을 보여주는 겁니다.

이번에는 원근법과 인체구조를 조금씩 생각하면서 조금 전보다 약간 더 정성스럽게 그립니다.
앞서 한번 그려도 봤고 자료도 갖춰졌기 때문에 이번에는 세세한 부분 까지 자세하게 그릴 수 있을 겁니다.

여유가 된다면 두 작품 모두 다음 단계로 넘어가 보도록 하세요.

러프

러프 마지막 단계, 컬러 러프를 그립니다. 이 단계에서의 작은 목표는 '즐거움'입니다.

'이런 느낌이 날까' 싶은 색을 올려 봅니다. 두 가지 그림을 나란히 두고 비교해보고, 어느 쪽 그림이 더 기분이 고양되는지, 즉 '즐거움'에 따라 선 따기 여부를 결정합니다. '두 가지 모두 그리고 싶다'는 마음이든다면 행운입니다! 작품이 두 개 늘어나게 되니까요. 이렇듯 작업을세분화하면 중간에 내팽개치지 않아도 된다는 장점이 있습니다. 도중에 실수해도 전 단계로 돌아가기만 하면 됩니다.

작업을 세분화하는 것은 각 단계별로 복원 지점을 만들어 두는 효과도 있습니다.

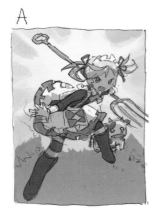 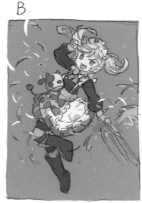

컬러 러프

3 | 선 따기를 세분화한다

선 따기 작업은 다음의 두 가지 과정으로 나눌 수 있습니다.

먼저 깔끔하게 다듬습니다. 앞서 만든 컬러 러프를 바탕으로 선을 땁니다. 목적은 컬러 러프라는 설계도를 바탕으로 깔끔하게 그려내는 겁니다.

다음으로 '장점'을 더합니다. 작품 제작에서 가장 중요한 과정이라고 해도 좋을 겁니다. 해야 할 일은 간단합니다. 잠을 자는 겁니다. 그리고 작품도 일단 재워 둡니다.

다음날 차분하고 상쾌한 마음으로 다시 한 번 완성한 작품과 컬러 러프를 비교해 봅니다. 컬러 러프에는 있지만, 완성한 작품에서는 사라진 '장점' 을 분석하고, 비교해가며 수정합니다. 이 과정은 정말 중요합니다.

그림 그리는 과정을 세분화하는 것은, 오르기 쉬운 계단을 만드는 것과 비슷합니다.

작품을 끝까지 완성하지 못하는 사람은, 한 칸의 높이가 높아 오르기 힘든 계단을 한 번에 오르려 했기 때문일지도 모릅니다. 그럴 때에는 지금 소개한 것처럼 작업을 세분화해 보기 바랍니다.

Q 그림을 잘 못 그리는 사람의 특징은 무엇일까요?

A 귀찮아하는 사람은 그림을 잘 못 그려요!

저는 20년 넘게 프리랜서 일러스트레이터로 일하며, 다양한 사람들과 만났습니다. 그러면서 실력이 늘지 않아 고민하는 사람들의 공통점을 깨달았습니다.

그 공통점이란, 다음과 같은 사항들을 하는 것을 귀찮아하는 사람들입니다.

1 | 자료 찾기를 귀찮아한다

그림 그리기 전의 자료 수집은 매우 중요합니다. 적어도 저는 자료를 준비하지 않고 그림을 그리는 프로 일러스트레이터를 본 적이 없습니다. 프로 일러스트레이터는 자료를 찾으면서 주로 다음과 같은 세 가지 사항을 정합니다.

자료를 모으면서 생각하자

그림을 그리기 전에 생각할 것이 많습니다. 자료를 모으면서 다음 사항을 생각하면 그림의 최종 완성도가 놀라울 정도로 달라집니다.

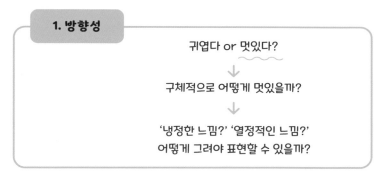

1. 방향성

귀엽다 or 멋있다?

↓

구체적으로 어떻게 멋있을까?

↓

'냉정한 느낌?' '열정적인 느낌?'
어떻게 그려야 표현할 수 있을까?

2. 연출

보는 사람에게 어떻게 보일지를 생각하여
색깔과 포즈 및 배경 정하기

↓

'생기 넘치는 느낌?' '슬픈 느낌?'

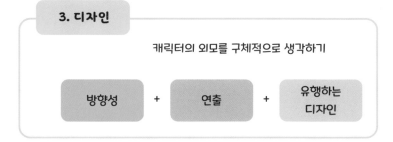

3. 디자인

캐릭터의 외모를 구체적으로 생각하기

| 방향성 | + | 연출 | + | 유행하는 디자인 |

2 | 그림 재우기를 귀찮아한다

이런 경험을 한 적은 없는지요?

굉장히 기분 좋게 그린 후, 완성되자 빨리 누군가에게 보여주고 싶어서 바로 SNS에 올렸습니다! 그런데 아무도 '좋아요'를 눌러 주지 않습니다. 불안해져서 그 그림을 다시 보면 수정하고 싶은 점들이 몇 군데나 보입니다. 사실 저도 이런 경우가 꽤 있습니다.

그럴 때는 어떻게 해야 할지, 답은 간단합니다.

완성한 그림을 바로 올리지 않고 하루 기다렸다가 차분한 상태에서 다시 살펴보고, 이상한 부분을 반드시 한 군데 찾아내어 수정하면 해결됩니다. 즉, '그림을 재워두어야' 합니다.

그림 그리기를 점프에 비유한다면, 이 작업은 착지에 해당합니다.

체조 경기에서 아무리 기술을 잘 연기해도, 마지막 착지가 불안정하면 전부 말짱 도루묵입니다. 점수도 못 따고 관객들에게도 좋지 않은 인상을 줍니다. 그림도 이와 마찬가지입니다. 다른 사람들이 보는 것은 어디까지나 완성된 작품뿐입니다. 마무리가 조잡하면 그 그림으로 전하고 싶은 메시지도 전달되지 않습니다.

그림을 재우자 !

그림이 완성돼도 잠깐 기다려 !

그림 완성

↓

그림을 하룻밤 재우기

↓

다음날 반드시 한 군데 수정하기

↓

작품의 완성도가 올라간다 !

바로 SNS에 올리기

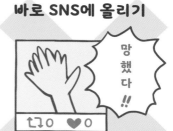

망했다 !!

하룻밤 재우기

오 ~ 예 !!

3 | 그린 작품을 다시 살펴보기를 귀찮아한다

왜 작품을 다시 살펴봐야 할까요.
이 의견에는 찬반이 갈리겠지만, 그래도 감히 말하자면 개성을 버리기 위해서입니다.

개성이란 고수 같은 겁니다.
예전에 제가 음식에 고수를 잔뜩 넣어서 먹으니 같이 있던 사람들이 저를 이상한 사람처럼 본 적이 있었습니다. 다들 고수를 잘 못 먹기 때문이었습니다.
저도 옛날에는 고수를 잘 못 먹었는데, 어느새 저는 고수를 굉장히 좋아하는 사람이 되었습니다. 일본에서는 고수를 잘 못 먹는 사람이 더 많다는 사실조차 잊어버렸던 겁니다.

개성도 이와 같습니다.
그 개성을 좋아하는 사람, 취향 저격인 사람들은 강하게 이끌릴 수도 있지만, 개성을 넣으면 넣은 만큼 그 개성을 싫어하는 사람은 받아들이기 어려워지고 맙니다.
게다가 저는 개성이란 아무리 버려도 나오는 것이라고 생각합니다. 그렇기에 작품에 고수를 너무 많이 넣지는 않았는지, 마지막으로 다시 한 번 살펴보기 바랍니다.

그림에 개성이 너무 많이 들어가지 않았는지 다시 한 번 살펴보자

개성은 고수 같은 것

너무 많이 넣지
않도록 주의하자!

그림 완성

다시 살펴보지 않은 그림	다시 살펴본 그림
고수를 너무 많이 넣은 요리	고수 양을 적게 조정
↓	↓
사람들이 먹지 않는다	사람들이 먹는다

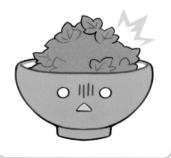

Q 데생은 하는 의미가 있을까요?

A 데생은 해야 해요! 다만⋯⋯.

비주얼 제작에 관련된 모든 크리에이터들 사이에서 계속 논쟁거리가 되는 것이 있습니다. 바로 데생은 하는 의미가 있는가? 하는 점입니다. 저는 데생이 굉장히 중요하다고 생각합니다. 이유는 다음의 세 가지와 같습니다.

1 | 데생은 보는 연습이므로

'데생은 잘 그리는 연습'이라고 생각하는 사람도 있겠지만, 아닙니다. 데생은 보는 연습입니다.
여러분 눈에 보이는 풍경은, 엄밀히 말하면 다른 사람들의 눈에도 똑같이 보이지는 않습니다. 사람의 눈은 사람마다 약간씩 다른 버릇이 있어서 다르게 보이게 되는 겁니다.

데생을 하는 편이 더 좋은 이유

데생의 장점은 뭘까?

1. 데생은 보는 연습

2. 객관성을 익힐 수 있다

앗!
모양이 달라!

3. 분석력 향상!

다음에는 이렇게
그려야지!

분석력

저 같은 경우에는 그림을 그리면 오른쪽이 약간 위로 일그러집니다. 이를 알아챈 것은 대학생 시절 즈음이었습니다. 어느 날 거울을 보고 '내 오른쪽 눈이 왼쪽 눈보다 조금 위에 있잖아! 그래서 오른쪽이 위쪽으로 일그러지는구나!' 하고 깨달았습니다.

이렇듯 사람에 따라 보이는 방식에 개인차가 있지만, 일러스트레이터는 많은 사람들이 같은 감정을 느끼도록 그림을 그리는 직업이기도 합니다. 예를 들면 '모두가 귀엽다고 하는 그림'을 그려달라는 주문을 받습니다.

눈의 위치도, 상태도, 가치관마저도 제각각인 사람들에게 똑같은 감정을 전달해야 합니다. 그러기 위해서는 자신의 관점과 이를 적용했을 때에 다른 사람이 어떻게 생각할지, 예측할 수 있어야 합니다.

이를 익히려면 어떻게 해야 할까요? 훈련을 하는 수밖에 없습니다. 그 훈련 방법 중 하나가 데생입니다. 데생은 '나에게는 어떻게 보이는가'와 '남에게는 어떻게 보일까'를 합쳐서 조정하는 작업입니다. 객관성을 익히는 것이라고도 할 수 있습니다.

2 | 객관성 검증이 용이하다

앞서 이야기했던 '객관성의 필요성'에 대해서 조금 더 자세히 다뤄볼까
합니다. 예를 들면 '트위터에 글을 올렸는데, 좋아요를 다섯 개밖에 못
받았다'고 합시다.

그 원인을 찾자면 트위터 상의 문제, 그림의 주제 문제, 그림 실력 문제
등 수많은 문제점이 떠오릅니다. 그중에서 원인을 검증하기란 매우 어
렵습니다.

여기서 문제를 나눠야 하는데, 데생을 함으로써 내가 객관성을 갖추고
있는지를 어느 정도 알아볼 수 있습니다.

'데생은 왜 이렇게 재미가 없을까? 벽돌이나 타이어 같은 것을 꼭 그려야
해?'라고 생각한 적은 없나요? 저도 그렇게 생각하고는 했습니다.

이것도 결국 '문제를 분리'하기 위해서입니다. 되도록 주관이 들어가기 어
려운 것을 모티브로 삼아서 단순히 보이는 그대로 종이에 베껴 그리는 능
력만을 검증하는 겁니다.

그림의 경우, 데생이 가장 '보는 연습'을 하기에 적합한 방법입니다. 데생
은 다른 문제와 분리해서 생각할 수 있기에, 자신의 보는 능력과 객관성
을 검증하기 쉽습니다.

'좋아요'를 받지 못하는 원인을 데생으로 분석하기

장르

팔로워 수

그림 실력

어떤 것이 제일
문제일까?

데생으로 문제를 나눠 보자!

나는 데생을 지적받는 일이

많다

적다

객관성이 없다

객관성이 있다

데생 실력이 문제일지도 몰라

다른 것이 문제일지도 몰라

3 | 그리는 능력은 보는 능력에 비례하므로

그리는 능력과 보는 능력의 관계는 활과 화살에 비유할 수 있습니다.
그리는 능력이 화살이고, 보는 능력이 활입니다.
그림만 잘 그리려고 하는 것은, 맨손으로 화살을 있는 힘껏 던지려는
것과 같습니다. 화살을 멀리 날리려면 활을 사용해야 합니다. 활시위를
뒤로 있는 힘껏 당겼다 손을 놓으면 화살이 멀리 날아갑니다.
목적에 맞는 표현을 하기 위해서는, 보는 능력이 매우 중요합니다.
그리고 보는 능력을 키우기에 가장 좋은 방법은 데생입니다.

다만 목적이 없는 데생은 단순한 도피 행동일 뿐입니다.
자신이 어떤 그림을 그리고 싶은지 생각하지 않고 그저 주변에서 권해
서 데생을 하고 있다면 아무 소용없습니다. 목적을 먼저 찾아야 합니다.

목적이 있는 기초 연습은 굉장히 효과적입니다. 모든 것이 결과로 이어
지니까요! '이제 와서 데생을 하기에는 늦었을지도 모른다'고 생각하는
사람일수록 데생을 하기 바랍니다!!

Q '모사'는 베껴 그리기만 하면 될까요?

A 모사는 세 가지를 의식해야 해요!

모사에 국한되지 않고 그림을 연습할 때에 의식하는 편이 좋은 포인트가 세 가지 있습니다.

1 | 그 그림에서 무엇을 배울지 생각해보기

가장 중요한 포인트일지도 모릅니다.

'이 사람의 그림은 선이 시원시원하고 실루엣이 매력적이니 이 점을 배우고 싶다'처럼 그 그림에서 무엇을 배우고 싶은지, 목표를 좁혀서 그림을 모사하는 것이 중요합니다.

그렇게 하지 않으면 도중에 목적이 흔들리며 '오늘 하루 종일 모사를 했는데, 얻은 게 있나?'라는 생각을 하기 십상입니다.

2 | 컵을 비우기

모사나 연습을 할 때 독창성을 담아내고 싶다고 생각하지는 않나요?
무언가를 배울 때 독창성을 표현하려고 하는 것은 완전히 잘못된 일입
니다!

독창성을 유지하면서 무언가를 배우려고 하는 자세는 물이 가득 찬 컵
에 "물 더 주세요!"라고 말하는 것과 같습니다.
그 컵에는 물이 더 안 들어갈 겁니다.
자신이라는 컵을 일단 비우고, 다시 배움이라는 물을 담아야 새로운 지
식을 익힐 수 있습니다.

그림에 대한 자신만의 강한 신념이 있거나, 오랫동안 그림을 그려온 사
람일수록 '여기만 내 방식대로 그리자'라고 하기 쉽습니다. 하지만 그
렇게 하면 모사하는 효과가 반감됩니다. 왜냐하면 자신이 어색하다고
느끼는 점에 정말 배워야 할 점이 숨어있는 경우가 많기 때문입니다.
컵을 비우고 새 물을 붓기, 이것을 꼭 잊지 말기 바랍니다.

컵을 비워 모든 것을 받아들이고 다른 사람의 그림을 모사하면, 무척 어색해 보입니다. 하지만 '눈 사이가 이렇게 멀어도 돼?', '이렇게 그리는 게 표정이 더 풍부하네'처럼 새로운 발견이 많아지면, 모사 중인 그림이 금덩이처럼 보이기 시작합니다.

그렇지만 이를 그대로 두면 잊어버리게 됩니다.
그림에 대한 발견은 감각적인 것도 포함됩니다. 예를 들면 '러프 단계에서 귀엽다는 생각이 들지 않으면 선 따기 단계로 넘어가도 그 그림이 귀여워지는 일은 없다'같은 감각적인 발견은 자신 안에서 언어화해 두지 않으면 완전히 사라져 버립니다.

그렇기에 저는 메모하기를 권합니다. 한 번 언어화하면 외우기 쉽고, 잊어버려도 메모가 다시 그 기억을 떠올리는 계기가 됩니다. 무엇보다 자신이 해 온 성과를 시각화할 수 있기에 그 노트를 보는 것만으로도 자신감이 생깁니다.

모사하며 발견한 점은 언어화해서 노트에 메모하기, 꼭 실천해 보기 바랍니다.

모사와 연습할 때 의식해야 할 포인트

포인트는 다음의 세 가지!

1. 무엇을 배울지 정한다

선이 멋져!

2. 마음의 컵을 비운다

이상한 고집

착각

새로운 정보

3. 메모하자

더 잘 기억하게 된다!

동영상 소개

CHAPTER 1의 각 내용은 다음의 '사이토 나오키(さいとうなおき)
니코니코 동화'에서 동영상으로도 볼 수 있습니다.

Q 초보자는 무엇부터 연습해야
할까요? (10쪽)

Q 초보자는 어떻게 그림을
그리면 될까요? (13쪽)

Q 연습해도 그림 실력이
늘지 않아요 (20쪽)

Q 그림을 완성할 수 없어요
(26쪽)

Q 그림을 잘 못 그리는 사람의
특징은 무엇일까요? (34쪽)

Q 데생은 하는 의미가 있을까요?
(40쪽)

Q '모사'는 베껴 그리기만
하면 될까요? (46쪽)

※ 다른 QR코드와 같이 잡혀서 잘 인식되
지 않는 경우에는 주위의 QR코드를 손
가락 등으로 가리고 읽어 주세요.

CHAPTER

2

사 람 들 이 봐 주 지 않 아 요

그린 그림을 SNS에 올려도 반응이 좋지 않다.
팔로워가 늘지 않는다. 인기가 없다!
2장에서는 '사람들이 자신의 그림을 봐 주지 않을' 때의 대책과 작
품을 발표했을 때에 발생하는 고민, 그리고 그 해결법에 대해 소개
합니다.

일러스트를 그려도 좋은 평가를 받지 못해요

3P를 생각하세요!

'열심히 하는데 좋은 평가를 받지 못한다'고 생각한 적은 없나요?

좋은 평가를 받는 사람과 좀처럼 좋은 평가를 받지 못하는 사람의 차이점은 무엇일까요? 바로 작가가 무언가를 만들 때에 세 가지 P를 생각했는가, 아닌가 하는 점입니다. 세 가지 P란,

1 누구에게 무엇을 선물해야 할까?
2 언제 선물해야 할까?
3 내가 선물해야 할까?

그렇습니다, P는 '선물(present)'의 'P'입니다. 각각 자세하게 설명해 볼까요.

1 │ 누구에게 무엇을 선물해야 할까?

이를 생각하면 여러분의 작품이 주는 메시지가 상대방에게 '전해지는
가, 아닌가'가 결정됩니다.
세 가지 P 중에서 가장 중요한 점입니다.
이를 생각하지 않으면, 애초에 보는 사람이 여러분의 표현을 받아주지
않거나, 받고 싶어도 받기 어려워지기 때문입니다.

먼저 '누구에게'란, 다시 말해 대상이라고 할 수 있습니다.
'무엇을'은 그 사람에게 무엇을 줄 것인가 하는 점입니다.

예를 들어 중고등학교 남학생을 대상으로 일러스트를 그릴 경우, '대상
인 중고등학교 남학생은 무엇을 원하는지, 어떤 작품을 보고 싶은지'를
생각합니다.
'새콤달콤한 청춘'일 수도 있고, '흥분되는 멋진 싸움'일 수도 있습니다.
답은 하나가 아닐 겁니다. 만약 '파스텔 색상의 귀여운 동물 일러스트'
로 정하면 그런 일러스트를 좋아하는 중고등학교 남학생들도 있겠지
만, 그러면 대상의 범위가 조금 좁아질 겁니다.

상대가 무엇을 원하는지 생각하자

대상을 분석해봐!

1. 대상을 명확히 한다

나기사가
좋아하는 것은...

바다
스포츠
곰

2. 대상의 취향을 저격할 표현을 생각한다

A B

B네!

그 밖에도 대상을 제대로 파악하지 못하면 '자신이 무엇을 하고 싶은가'와 '상대방이 무엇을 하고 싶은가'가 혼동되어 '흥분되는 멋진 싸움'의 장면을 '파스텔컬러로 칠하는' 것처럼 어울리지 않는 표현을 할 수 있습니다.

여기서 중요한 점은, 여러분의 주변에 있는 실제 중고등학교 남학생, 즉 친구나 형제, 친척 등이 기뻐하는 장면을 상상하는 겁니다.
일반적인 중고등학교 남학생이라는 막연한 대상으로 작품을 만들면 '파스텔컬러를 좋아하는 사람도 있지'라고 생각하는 등 목적이 희미해지며, 자신이 정한 대상에게 알맞지 않는 표현을 하게 돼버립니다. 하지만 실존하는 사람으로 정하면 '그 사람을 만족시킨다'는 목적이 명확해지며, 타협하지 않고 작품을 만들 수 있습니다. 단, 너무 특이한 취향을 가진 사람으로 대상을 정하면 어느 한쪽으로 치우치게 되므로 주의해야 합니다.

2 │ 언제 선물해야 할까?

이를 생각하면 '전달하는 폭'이 달라집니다.
시기와 시간, 또는 어느 특정한 날일 수도 있습니다. 알기 쉽게 말하면 작품을 발표하는 타이밍입니다.

실제로 트위터에 일러스트를 올리는 타이밍을 예로 소개하겠습니다.
극단적이지만, 예를 들어 핼러윈 일러스트를 설날에 올리면 어떨까요?
이를 본 사람은 '왜 지금?' 하고 어리둥절할 겁니다. 설날에는 핼러윈
기분이 들지 않으니 그림을 본 사람의 마음에 와닿지 않을 겁니다.
당연히 '좋아요'도 리트윗 수도 늘지 않을 겁니다.
그 밖에도 조금 비꼬는 듯한 소재는 받아들이는 사람이 마음의 여유가
있는 주말에 올리거나, 한 주가 시작되는 날에는 힘이 나는 소재를 고
르는 등 여러 가지 작전을 세울 수도 있습니다.

'타이밍 따위 맞출 수 없어! 완성하면 바로 올리고 싶어!' 하는 사람도
많을 겁니다.
그런 사람에게는 트위터 예약 게시 기능을 추천 드립니다.
'빨리 글을 올리고 싶어!' 하는 조급한 마음을 일단 진정시킬 수 있습니다.

3 | 내가 선물해야 할까?

이를 고려하면 '전달하는 깊이'가 달라집니다.
여러분이 표현하고 그려야 할 내용인지를 생각하는 것이 중요합니다.
다르게 말하면 보는 사람이 '납득할 수 있는가'라고도 할 수 있습니다.

알기 쉬운 예를 들자면 '좋아하지 않는 작품의 2차 창작물 그리기'가 있습니다.

이를 본 사람들은 여러분이 그 작품에 애정이 없다는 사실을 곧 간파할 겁니다. 경우에 따라서는 '별로 좋아하지 않는다'라거나 '적당히 그리고 말았다'라는 게 느껴져 반감을 사게 될지도 모릅니다. 이러한 작품은 제작하지 않는 편이 좋습니다.

또 자신과 줄곧 관련되어 온 일과 입장도 영향을 줍니다.

나이를 먹은 사람이 '인생의 씁쓸함'을 표현하면 솔직하게 받아들이기 쉽겠지만, 고등학생이 '인생이란 이런 것이다!' 하고 표현하면 보는 사람 대부분은 '나이 어린 사람이 할 말은 아니야!'라고 생각할지도 모릅니다.

비록 작품에 담긴 메시지가 훌륭해도 여러분이 그것을 선물하는 데에 적합한 입장이 아니라면, 상대방은 여러분의 메시지를 받아들이기 어렵습니다.

이처럼 P를 생각함으로써, 여러분의 메시지가 보다 깊이 있게 상대에게 전해질지 아닐지가 정해집니다. 작품을 만들 때는 반드시 이 세 가지 P를 생각하도록 합니다.

Q 팔로워가 전혀 늘지 않아요

A SNS는 전략이 중요해요!

트위터 팔로워를 늘리려면 전략이 필요합니다. 제가 생각하는 전략은 세 가지입니다.

전략 1 **모두가 이미 흥미를 보이는 화제에 편승한다**

우선 여러분의 트위터를 알리는 것이 중요합니다.

트위터 시작한 지 얼마 되지 않았다면 팔로워 수는 많아야 100명 정도일 텐데, 그 상태에서 자신이 창작한 그림을 올린다고 해도 별로 널리 퍼지지 않습니다.

팔로워를 늘리는 데에 전념하고 싶다면 모두가 이미 흥미를 보이는 소재에 편승합니다. 즉 인기 있는 콘텐츠의 2차 창작품을 만들거나, 핼러윈 등 이벤트가 발생하는 타이밍에 그에 어울리는 일러스트를 올리도록 합니다.

팔로워를 늘리기 위한 첫걸음

다음 두 가지가 포인트야!

목적 : 많은 사람들이 볼 수 있도록 하기

많은 사람들이 읽을 만한
글을 생각해 보자

다른 사람의 흥미를 끌기 쉬운 주제로 그리기

유행

캐릭터

이벤트

핼러윈

크리스마스

기념일

안경

고양이

포니테일

전략 2 | **무조건 많이 올린다**

저는 예전에 유튜브에서 '팔로워를 늘리고 싶으면, 어느 일정 기간만이라도 좋으니까 꾸준히 일주일에 그림 한 장씩은 올리는 편이 좋다'고 이야기했습니다. 이를 보완하여 설명하고자 합니다. 왜 많이 올리는 것이 중요하냐면, 내 그림을 봐 주는 사람에게 내 계정을 팔로우할 이유를 만들어주기 위해서입니다.

그림을 보는 사람이 팔로우하는 동기는 그 사람의 글을 놓치지 않겠다는 겁니다. 그렇기에 사람들이 내 계정을 팔로우하게 하려면 정기적으로 정보를 계속 제공하는 것이 중요합니다.

전략 3 | **다른 사람의 눈에 띄기 쉬운 시간에 올린다**

트위터의 리트윗이 늘어나는 시간대가 있습니다.

바로 평일, 휴일 상관없이 밤 21~24시, 저녁 17~18시, 낮 12~13시, 아침 8~9시 사이라고 합니다. 이 시간대에 트위터에 글을 올리면 다른 사람의 눈에 띄기 쉬워지고, 여러분의 그림이 널리 퍼질 가능성이 더 높아집니다.

이상으로 이 세 가지 전략을 의식하면 팔로워 수가 달라질 겁니다.

이런 사람은 쉽게 팔로워 수가 늘어난다

시간을 생각해서 올려봐!

사람들이 트위터에서 그림을 많이 보는 시간

A **화제가 되는 타입을 이용해 보세요!**

여기서는 '일러스트 그리는 방법'이라는 틀을 조금 넓혀, 화제가 되는 정보를 퍼뜨리는 방법을 소개하겠습니다.

블로그 게시물, 만화, 유튜브 같은 데서 무언가 메시지를 전하고자 할 때, 누구나 보는 사람들이 공감하거나 재미있어하면 좋겠다고 생각할 겁니다.
'솔직히 말하면 내가 올린 내용이 큰 화제가 되면 좋겠는데 전혀 화제가 되지 않는' 그 원인은 무엇일까요?

가장 큰 원인 중 하나는 단순히 여러분의 메시지를 아무도 이해하지 못했다는 점을 들 수 있습니다. 아무리 정보를 올려도 아무도 이해하지 못한다면 화제가 될 방도가 없습니다.

어떻게 하면, 여러분의 메시지를 이해할 수 있을까요?

바로 모두의 문제를 해결하는 겁니다. 더 자세히 말하자면, 여러분의 메시지가 화제가 되도록, 가장 강력한 정보 제공 형식인 '문제 해결형' 을 이용하는 겁니다.

'문제 해결형'이란, 문제 → 해결 → 근거 → 미래 → 행동으로 이루어집 니다.

실제로 화제가 되었던 저의 만화를 예로 들어보겠습니다.

다음 페이지는 제가 그린 만화로, 4만 리트윗과 13만 좋아요를 받은, 이른바 화제가 된 글입니다.

이 만화는 특별히 그림이 매력적이지도 않고, 스토리에 엄청난 반전이 있 는 것도 아닙니다. 그저 제가 전하고 싶었던 메시지가 담겨 있을 뿐입 니다. 단순히 메시지로만 화제가 된 만화라고 할 수 있습니다.

제 메시지가 잘 전달되도록 사용한 것이 앞서 말한 정보 제공 형식입니 다. 이 만화를 '문제 해결형'에 따라 색으로 분류해 보았습니다. 빨간색 이 문제 제기, 초록색이 해결, 노란색이 근거, 파란색이 미래, 보라색이 행동에 해당합니다.

순서대로 설명해 볼게요.

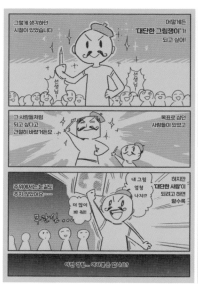

문제 제기

자신이 과거에 안고 있던 문제와 동시에 "여러분, 이런 고민 하지 않으세요?" 하고 문제를 제기하는 부분입니다. 이 만화에서는 "대단한 사람이 되려고 하면 할수록 주위에서 눈길도 주지 않거나, 자신 있는 작품을 모두에게 보여줘도 상대해 주지 않거나 하지는 않나요?" 하고 질문을 던집니다.

해결

대뜸 해결 방법을 말해 버립니다. 사람은 정보를 접할 때, '이 정보는 끝까지 볼 가치가 있는가'를 제일 먼저 판단한다고 합니다. 해결 방법부터 먼저 제시하지 않으면 '이 정보는 끝까지 볼 가치가 없다'고 판단하여 더는 봐 주지 않습니다.

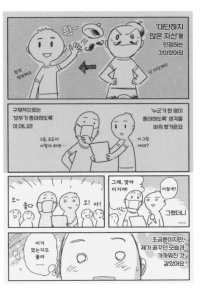

근거

왜 이 정보가 타당한지를 제시합니다. 근거로 쓸 수 있는 요소로 객관적인 데이터, 위인이 남긴 말, 경험담이 있습니다. 객관적인 데이터는, 자신의 주장에 객관성을 더하여 사람들이 더 쉽게 믿을 수 있게 해줍니다. 위인이 남긴 말이나 사회적으로 권위 있는 사람의 말을 인용하면 자신의 주장에 설득력이 더해집니다. 경험담은 주장에 신빙성과 재미를 줍니다.

미래

여러분의 주장을 받아들인다면 어떠한 멋진 미래를 맞이하게 되는지에 대한 희망을 표현합니다.

행동

구체적으로 어떻게 행동하면 좋을지를 소개합니다. 간단하게 소개하고 깔끔하게 끝내는 것이 요령입니다.

이상으로 각 부분의 설명을 마칩니다. 단, 주의할 점이 두 가지 있습니다.

주의점 1 | 사람은 자신과 관련 있는 메시지만 받아들인다

이는 처음에 문제를 제시하는 부분, 만화에서 빨간색으로 표시한 부분과 관련하여 주의할 점입니다.

처음에 문제를 제시하는 부분에서 관심을 끌지 못하면, 그 다음 메시지는 전해지지 않은 채 끝나 버립니다. 예를 들어 다음과 같이 문제를 제시할 경우, 여러분은 이야기를 계속 들을까요?

"여러분, 수학을 더 공부하고 싶었던 적은 없나요? 수학을 공부하면 여러모로 도움이 돼요. 오늘은 그 이야기를 해볼게요!"

그다지 흥미가 생기지는 않겠지요. 그렇지만 이렇게 하면 어떨까요?

"여러분, 돈을 더 벌고 싶지 않나요? 쉬운 방법이 있습니다. 중학생 수준의 수학 지식만 있으면 누구나 이해할 수 있어요. 지금부터 자세히 말씀드릴게요!"

어떻습니까? 앞서보다 관심이 가지 않나요? 이처럼 처음에 문제를 제시할 때, 누구나 '자신과 관련이 있다'고 생각하게 만들어 시작하는 편이 더욱 잘 전달됩니다.

주의점 2 | **메시지로 끝맺는다**

마지막의 행동 부분, 만화에서 보라색으로 표시한 부분과 관련하여 주의할 점입니다.

바로, I 메시지, YOU 메시지를 구분해서 사용하는 겁니다.

I 메시지는 이 만화에서도 사용했는데, 예를 들면 "이 한 걸음을 소중히 여기자! 그렇게 생각하게 되었어요. 앞으로도 저는 이 마음가짐을 잊지 않고 살아가고자 해요" 이렇게 주어가 '나(I)'인 화법으로 매듭짓는 방법입니다.

이를 YOU 메시지로 바꾸면 "이 한 걸음을 소중히 여기자! 그렇게 생각하게 되었어요. 여러분도 일할 때 막히거나 하면, 이러한 마음가짐을 가져 보세요".

그렇습니다. YOU 메시지는 조금 훈계를 두는 것 같은 느낌이 듭니다. 이러하듯 전달 방법에 따라 보는 사람이 받는 인상이 많이 달라지므로 주의해야 합니다.

실제로 많은 TV 광고에서 이러한 '문제 해결형'을 사용합니다. 그만큼 사람들이 영향을 받기 쉬운, 메시지를 전달하기 쉬운 형식이라는 말입니다. 여러분이 글을 올릴 때도 적용해 보면 어떨까요? 쉽게 전달되므로 절대 악용해서는 안 됩니다!!

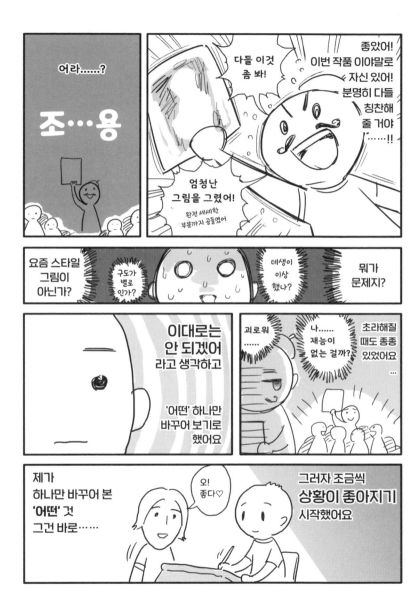

'대단하지 않은 자신'을 인정하는 것이었어요

훅ㅡ

완전 평범해요

난 대단해!!

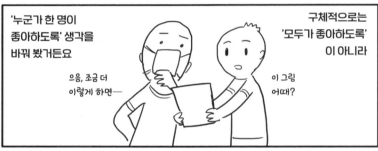

'누군가 한 명이 좋아하도록' 생각을 바꿔 봤거든요

구체적으로는 '모두가 좋아하도록' 이 아니라

으음, 조금 더 이렇게 하면ㅡ

이 그림 어때?

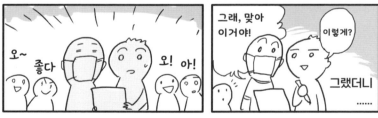

오~ 좋다

오! 아!

그래, 맞아 이거야!

이렇게?

그랬더니

......

이거였는지도 몰라

조금뿐이지만, 제가 꿈꾸던 모습과 가까워진 것 같았어요

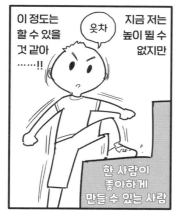

이 정도는 할 수 있을 것 같아 ……!!

웃차

지금 저는 높이 뛸 수 없지만

한 사람이 좋아하게 만들 수 있는 사람

그랬어요 예전에 저는 굉장한 높이까지 한 번에 점프하려고 했었어요

압!

모두가 좋아하게 만들 수 있는 대단한 사람

저 사람도 한 번에 점프해 올라간 것이 아니었구나 ……!!

아주 열심히 올라간 거였구나

씨익

모두 좋아 대단

좋아하게 만들 수 있는 사람

한팀 할 좋

좋 두

그렇게 생각하게 되었어요

이 한 걸음을 소중히 여기자!

좋았~어 나도……

Q 인기가 식지 않으려면 어떡해요?

A 모순을 계속 안고 있어야 해요!

"저 사람은 한물갔어" 모든 예술가가 이 말을 무서워할 겁니다.

인기가 식지 않기 위해서는 어떻게 해야 할까요.
답은 간단합니다. 답을 내지 않고, 계속 모순을 안고 사는 겁니다.

일러스트의 경우라면, '사실적이지 않게 그린 심플한 그림이 최고야!' 와
'많은 요소를 그려 넣었고, 중후하고 두꺼운 터치감이 좋아!'와 같이 정
반대의 가치관을 동시에 가지는 겁니다.
이것이 제가 말한 '모순을 계속 안고 있다'의 의미입니다.

그렇다면 왜 모순을 계속 안고 있어야 하는지, 그 세 가지 이유를 소개
하겠습니다.

이유 1 | **지금의 내가 옳다는 법은 없으므로**

만약 여러분이 트위터에 그림을 올려도 아무도 리트윗하지 않거나, 열심히 그리는데도 의뢰가 들어오지 않는 것처럼 일이 잘 풀리지 않는 경우에는, 그림 요소 중 무엇인가에 대한 자신의 생각이 틀렸을 가능성이 있습니다.

이럴 때는 그대로 쭉 계속 노력하는 것보다도 지금까지 당연하다고 믿어 의심치 않던 생각을 일단 버리고, 정반대의 가치관을 도입하거나 시험해 보는 것이 돌파구가 될 수 있습니다.

6년 정도 전에 저는 얼굴을 그리기가 어려워서 굉장히 고민이었습니다. 그러던 중 어떤 사람이 "그렇게 입체적으로 그리면 귀엽지 않아"라는 말을 했습니다. 솔직히 그때는 무척이나 반발심이 들었습니다. 그 당시의 저는 데생을 통해 배운 '여하튼 입체적으로 그리는 편이 좋다'는 가치관만이 옳다고 믿어 의심치 않았습니다.

그렇지만 한편으로는 '캐릭터에 관해서는 나보다 이 사람이 더 널리 평가받고 있어. 조금 거부감은 들지만 이 사람의 의견을 반영해 볼까?'라는 생각이 들어, 마음을 고쳐먹고 단순한 평면으로 얼굴을 그려보았습니다. 결과는 놀라웠습니다.

놀랍게도 지금까지는 전혀 사람들의 관심을 받지 못하던 제 일러스트에 대해 처음으로 "이 캐릭터 귀엽다!"는 소리를 들을 수 있었습니다. 무척이나 기뻤습니다. 정말 놀라운 경험이었습니다. 이때까지 믿고 있던 것의 정반대가 정답이었던 셈이니까요.

이유 2 │ 세상의 가치관은 항상 변화하므로

이전의 저처럼 고생해서 겨우 손에 넣은 가치관은 소중합니다. '이게 맞아!' 하고 진심으로 믿을 수 있을 겁니다. 이른바 '진리'를 얻은 상태이죠. 그렇지만 그 진리는 망설이지 말고 버리도록 합시다.

지금 세상은 엄청난 속도로 변화하고 있습니다. 동시에 사람들의 가치관이 변하는 속도도 빨라지고 있습니다. 그러므로 표현하는 직업을 가진 사람은 항상 새로운 감각을 유지하는 것이 매우 중요합니다. 때가 되면 지금 가지고 있는 자신의 진리를 버릴 각오도 필요합니다.

지금은 서로 다른 두 가지 생각, 정반대의 두 가지 가치관을 동시에 가지고 균형을 잡는 것이 중요한 시대라고 생각합니다.

인기가 식지 않으려면

계속 변화하는 것이 중요해!

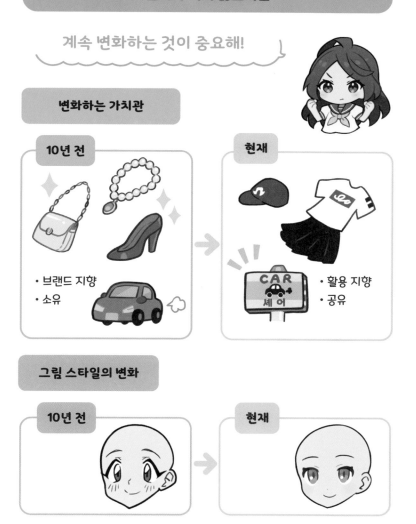

변화하는 가치관

10년 전

• 브랜드 지향
• 소유

현재

CAR
셰 어

• 활용 지향
• 공유

그림 스타일의 변화

10년 전

현재

이유 3 | 시대를 따라갈 수 있는 자신을 만들기 위해

지금까지 여러분이 제게서 무언가 배울 점이 있었다면 매우 기쁠 겁니다. 그렇지만 일부러 충격적인 말을 하고자 합니다.

저를 믿지 마세요.

그리고 저와 정반대로 말하는 사람의 생각도 적극적으로 받아들이세요.

당연한 말이지만 세상에는 저와 정반대의 사고방식을 가지고 성공한 사람이 많습니다. 그러한 자신과 정반대의 생각이야말로 가치가 있습니다. 왜냐하면 저도 그러한 새로운 가치관을 받아들여 왔기에 일러스트레이터로서 계속 일할 수 있었기 때문입니다.

두 가지의 모순된 사고방식이 있다면 자신에게는 어느 쪽이 맞는지, 자신이 어느 정도 받아들이면 좋을지를 꼭 시도해 보기 바랍니다.

하나의 가치관으로 헤쳐나가는 시대는 안타깝게도 끝나 버렸습니다. 지금은 급변하는 시대입니다. 모순되는 것을 두려워하지 말고 점점 변화하며, 매력적인 작품을 보여줄 수 있는 예술가를 목표로 합시다!

모순된 생각을 배운다는 것은?

마음속에 컵 두 개를 떠올려보세요. 모순된 생각을 배우는 것은 각각의 컵에 동시에 정반대의 사고방식을 부어 넣는 것과 같습니다. 그렇지만 그것으로 끝나서는 안 됩니다. 그 물을 여러분이 원하는 분량으로 조합할 줄 알아야 합니다.
마지막에 완성된 것이 여러분만의 개성입니다.

배운다는 것은

컵에 물을 붓는 것

모순된 생각도 동시에 '배운다'

시대는 빠르게 변하고 있다!
하나만의 생각으로는 변화에 대응할 수 없다

배움A 배움 B

개성

조합 비율이
여러분만의 개성!

Q 다른 사람에게 질투가 나서 괴로울 때는 어떡하죠?

A 솔직히 고백하세요!

크리에이터의 세계는 완전한 실력 사회입니다. 실력이 있으면 어디까지라도 올라갈 수 있고, 실력이 없으면 사라져 가는 냉혹한 세계입니다. 그렇기에 다른 사람에 대한 질투가 나는 것도 당연한 일입니다.

저도 질투심에 몇 번이고 시달렸습니다.
'저 사람만 잘 나가네' 하고 질투심이 들기도 하는 한편, '왜 이런 생각을 하는 거야' 하는 자괴감도 듭니다. 상당히 괴로운 일입니다.

왜 내 자신이 싫어질 것을 알면서도 질투하고 마는 것일까요?
질투심이 커지는 데까지는 다음의 세 가지 단계를 거칩니다.

질투심이 커지는 3단계

1. 살짝 '도망친다'

잘 그렸다……

뭔가…… 그릴
의욕이 사라졌어

2. 문제를 외면하고 싶어진다

뭐, 됐어……
게임이나 하자

그 그림 인기
많은 것 같던데—

3. 자신감이 없어지고 다른 사람이 부러워진다

왜 저 사람만
그렇게 인기가
많은 거야!?

SNS

다나카

저의 실패담을 예로 들며 조금 더 자세하게 소개하도록 하겠습니다.

제 1 단계 | 처음에는 살짝 도망친다

제가 질투했던 상대는 사실 『바쿠만』(오바 츠구미 글/오바타 타케시 그림/대원씨아이)이라는 만화에 나오는 캐릭터 니이즈마 에이지입니다. 니이즈마 에이지는 천재 만화가 소년입니다. '만화 캐릭터를 질투한다고? 진짜?'라고 생각할지도 모르겠지만 진지하게 하는 이야기입니다.

저는 예전에 『바키도모에(バキどもえ)』라는 만화를 연재했었습니다. 이 만화는 3년 만에 연재가 끝났는데, 그 이유는 제가 "연재를 그만하고 싶다"고 말했기 때문입니다.
계기가 된 것은, 니이즈마 에이지가 약 40쪽의 만화 초안을 완성하는 데에 30분도 걸리지 않는다는 장면을 봤을 때였습니다. 이 장면을 본 순간 '나는 만화에 재능이 없구나' 하고 마음이 와장창 무너졌습니다.

『바키도모에』 연재 중에 '나한테는 일러스트가 더 맞는 것 같다'라는 생각이 확고해지기도 하여, 만화를 그만두고 일러스트로 방향을 틀기로 정했습니다.
'긍정적인 마음으로 그만두었으니까'라는 마음도 있어서 그만둔 순간

에는 편해졌지만, 한편으로 '더 열심히 할 수 있었던 것은 아닐까' 하는 생각이 들기도 했습니다.

그리고 그로부터 지옥이 시작됐습니다.

제 2 단계 | **문제를 외면하고 싶어진다**

그때부터 저는 만화를 읽을 수 없게 되었습니다. 서점의 만화 코너와 편의점의 잡지 판매대에 가까이 다가가기만 해도 식은땀이 났습니다. 만화에 관련된 것들을 피하게 되었습니다. 이렇게 문제를 계속 회피하다 보면, 잘 나가는 사람들에게 점점 더 시샘이 나는 상태에 이릅니다. 그렇습니다. 질투를 하기 시작하는 겁니다.

제 3 단계 | **자신감이 없어지고 다른 사람이 부러워진다**

자신의 문제를 마주하지 못하고 계속 도망치다 보면, 부러워하거나 시샘하며 다른 사람에 대한 질투심이 점점 커집니다. 사소한 것에서 비롯했지만 언제까지고 그대로 내버려 두면 제가 겪었던 것처럼 귀찮은 문제로 발전하게 됩니다.

이제는 만화책을 읽을 수 있게 되었습니다.

그렇게 된 계기는 믿기지 않을 정도로 간단했습니다. 친구에게 "나는 『바쿠만』의 니이즈마 에이지한테 질투가 나"라고 이야기했을 때의 일입니다. 가슴에 걸려 있던 것이 연기처럼 사라졌습니다. 저는 친구에게 이야기하면서 자신의 문제를 정면으로 마주할 수 있었습니다.

문제로부터 계속 도망치다 보면 그것은 '해결 불가능한 문제'가 되어 그곳에 계속 머물게 되는데, 문제를 정면으로 마주하면 '언젠가 해결할 수 있을지도 모르는 문제'로 바뀝니다. 문제를 마주하는 순간부터 자신의 '무력함'이 '가능성'으로 바뀝니다.

이때 마법 같은 변화도 동시에 일어납니다.

문제를 마주함으로써, 지금까지 질투하던 상대가 내 편으로 돌아섭니다! 여러분이 질투할 정도의 상대이므로 그 사람은 이미 여러분이 안고 있는 문제를 해결한 경우가 많습니다. 그 사람을 순순히 본받으면 여러분의 문제를 해결할 실마리가 될 겁니다.

질투심에서 해방되는 방법

누군가에게
이야기한다

긍정적으로
받아들일 수 있다

질투한 상대가
내 편으로!

Q 내 그림이 비난을 받으면요?

A 전부 무시하세요!

작품을 발표하면 칭찬하는 사람도 있지만, 개중에는 비난하는 의견을 내놓는 사람도 있습니다. 그런 의견을 들으면 기분이 울적해지고, 다음 한 걸음을 내디딜 수 없게 되기도 합니다. 괴롭죠.

그렇지만 비난하는 의견은 완전히 무시해야 합니다!! 그 세 가지 이유 를 소개하겠습니다.

이유1 │ 여러분을 끌어내리고 싶을 뿐이므로

비난하는 의견, 특히 중상모략은 쾌락, 정당화, 질투로부터 비롯됩니다. 여러분의 성장을 생각해 주는 사람의 말이 아니므로, 그런 의견은 무시합 니다.

비난하는 사람은 이런 사람

쾌락	정당화	질투

험담을 보고 난감해하는 여러분의 반응을 보고 즐 거워한다. 자신이 한 험담 에 반응해 주면 기쁘다.

"저런 놈은 별것 아니야!!" 하고 여러분을 깎아내려 자신을 납득시킨다.

변할 수 없는 자신에게 두 려움을 느낀다. 여러분을 낙담하게 만들어 자신의 마 음을 달래고 싶다.

전부 무시하세요!

정말 여러분을 생각해 주는 사람은 적어도 다른 사람 앞에서 공공연히 여 러분을 깎아내리지는 않습니다. 분명 다른 사람의 눈이 없는 곳에서 여러 분에게 따끔하게 조언해줄 겁니다. 받아들여야 할 의견과 무시해야 할 의 견을 확실히 구별하도록 합시다.

| **안티가 생기면 오히려 기뻐해야 하므로**

무슨 말을 해도, 어떤 작품을 올려도 비난만 하는 사람, 이른바 안티라고 합니다. 좋아할 수 없는 존재입니다. 그렇지만 자신에게 안티가 생기면 오히려 기뻐해야 합니다.

생각해 보세요. 안티도 아무나 비난하는 것은 아닙니다.
아무도 보지 않는 곳에서 욕을 한다 한들 반응도 적고 재미도 없을 겁니다.

그렇다면 안티는 어떤 사람을 공격하고 싶을까요. 바로 인기가 있는 사람입니다.
인기와 특기가 있는 사람을 공연히 비난하며 우월감에 젖거나 즐기고 싶어 합니다. 그렇다는 말인즉슨, 축하합니다! 여러분에게 안티가 생겼다면 적어도 그 안티는 여러분을 인기인이라고 인정했다는 말입니다!

물론 여러분이 남을 상처 입히거나 헐뜯으려고 작품을 만든 거라면 자신을 돌아볼 필요가 있겠지만 그렇지 않을 겁니다. 여러분의 작품은 '누군가가 즐거웠으면 좋겠다!'는 선의로 만든 작품일 겁니다.

그러므로 신랄한 의견을 들었다 하더라도, 여러분이 작품 만들기를 멈출 이유는 없습니다. 그런 일로 걸음을 멈춰 버리면 여러분만 손해입니다.

이유 3 │ 비난보다 오히려 칭찬을 받아들여야 하므로

사람은 나에 대한 칭찬보다 비난에 더 신경 쓰는 경우가 종종 있습니다. 그렇지만 칭찬에 더 귀를 기울여야 합니다. 칭찬받은 적이 없다고요? 아니요, 칭찬을 꽤 받았을 겁니다. 다만, 칭찬을 진짜 칭찬으로 받아들였는가를 생각해보면 사정이 달라집니다.

A : "너 그림 잘 그리네."
나: "아니에요, 전 아직 멀었어요."
B : "대단하다~! 표현할 수 있는 사람은 존경스러워요!"
나: '아……, 이 사람은 인사치레로 칭찬해 주는구나.'

여러분도 이런 대화를 한 적이 있나요? 겸손한 것도 좋지만 그래도 한마디 하자면, 이렇게 반응하면 칭찬해준 사람에게 실례입니다.

제가 보기에 예술가는 더욱 적극적으로 칭찬을 '받아들이는' 연습을 해야 하는 것 같습니다.

제가 아는 정말 유명한 만화가 중에 칭찬을 잘 받아들이는 천재가 있습니다. 만화 『격투맨 바키』의 작가인 이타가키 케이스케 선생님입니다.

선생님은 전혀 팔리지 않던 무명 시절, 하루를 마무리하며 반드시 부인에게 칭찬을 받는 시간을 가졌다고 합니다. 자기가 스스로 부탁하여 받은 부자연스러운 칭찬이지만 이를 통해 의욕을 높여 이제는 8,000만 부가 넘게 팔린 인기 만화를 그리게 된 대가입니다.

칭찬을 모두 받아들이면 굉장한 에너지가 솟아납니다. 그 에너지를 이타가키 선생님처럼 남김없이 사용할 수 있다면, 『바키』같은 인기 만화를 그릴 가능성도 있다는 겁니다! 비난은 무시하고, 칭찬은 받아들이도록 합시다!

지금까지 계속 비난은 완전히 무시하라고 했지만, 물론 겸허한 자세도 중요합니다. 제가 하고 싶은 말은 '남의 의견을 무조건 무시하자!'라는 것이 아닙니다.

여러분이 '이 사람은 신뢰할 수 있다'라고 생각하는 사람의 의견은 꼭 받아들이도록 합니다.

여러분이 존경하는 사람, 이 사람의 말은 일리가 있다고 생각하는 사람, 정말 여러분을 위해서 꾸짖어 주는 사람의 의견은 잘 경청하고 창작 활동에 활용하도록 합시다.

예술가가 잊어서는 안 되는 점

귀를 기울여야 할 의견도 있다

칭찬은 받아들이자

그린 것, 만든 것에 대해서 이게 별로다, 저게 별로다 하는 소리를 들어도, 지적한 사람보다 실력이 떨어진다고 낙담할 필요는 없습니다. 단점을 지적하는 일은 누구나 할 수 있지만, 그 작품을 만들어내는 일은 여러분만이 할 수 있기 때문입니다.

동영상 소개

CHAPTER 2의 각 내용은 다음의
'사이토 나오키 니코니코 동화'에서 동영상으로도 볼 수 있습니다.

Q 일러스트를 그려도 좋은 평가를 받지 못해요 (52쪽)

Q 팔로워가 전혀 늘지 않아요 (58쪽)

Q SNS에서 화제가 되려면 어떡해야 해요? (62쪽)

Q 인기가 식지 않으려면 어떡해요? (72쪽)

Q 다른 사람에게 질투가 나서 괴로울 때는 어떡하죠? (78쪽)

Q 내 그림이 비난을 받으면요? (84쪽)

※ 다른 QR코드와 같이 잡혀서 잘 인식되지 않는 경우에는 주위의 QR코드를 손가락 등으로 가리고 읽어 주세요.

CHAPTER

3

일이 들어오지 않아요

'프로 일러스트레이터가 되고 싶다!', '일러스트로 돈을 벌고 싶다!'
일러스트레이터를 목표로 하는 사람, 그리고 현재 이미 일러스트
레이터인 사람에게도 일러스트를 직업으로 삼을 때의 조언과 주
의점을 소개합니다.

Q 프로 일러스트레이터가 되려면
어떡해야 해요?

A 명함을 만들어요!

프로가 될 수 있을지, 없을지의 갈림길, 그것은 바로 명함을 만들어 나누어 주는 일입니다.

'그림을 잘 못 그리면 프로 일러스트레이터가 될 수 없지 않을까'라는 생각이 들지도 모르지만, 의외로 그림을 얼마나 잘 그리는지는 일러스트레이터가 되기 위한 절대적인 조건이 아닙니다.

특히 젊은 사람, 학생은 '자신은 아직 프로라고 할 수 있을 정도의 실력이 없다'라며 한 발짝 물러서는 사람이 많은데, 이렇듯 '나는 아직 이르다' 하는 마음이야말로 '극히 일부의 사람만 일러스트레이터가 될 수 있다'라는 소리를 듣는 이유 중 하나입니다.

'일러스트레이터로서 명함'이 있으면 다음과 같은 효과를 볼 수 있습니다.

명함의 효과

1. 선전 효과

자기소개와
작품집이 된다!

2. 자각 효과

되고 싶은 자신을
알게 된다!

일러스트레이터

퍼뜩

나는
일러스트
레이터야!

3. 성장 효과

꿈꾸던 모습이
되기 위한 행동!

활활

의욕이
생긴다!

명함은 상대에게 자신을 알리는 역할을 하는데, 일러스트레이터에게
명함은 어떠한 작품을 그리는지 알려주는 선전 도구가 되기도 합니다.

명함에 자신의 홈페이지 QR코드로 넣어 홈페이지에 방문하도록 자연
스럽게 유도할 수 있습니다. 명함을 건네며 "괜찮으시다면 구경 오세
요" 하고 한마디 하는 것도 좋습니다.
일러스트레이터가 명함을 건네는 행위는 상대에게 여러분의 작품집을
건네는 것과 같은 효과가 있습니다.

'자신은 작품 수가 적으니 관계없는' 이야기라고 생각하는 사람도 있겠
지만, 그렇지 않습니다. 왜냐하면 명함에는 선전 효과보다도 강력한 효
과가 있기 때문입니다. 바로 다음에 소개하는 효과입니다.

QR코드를 넣어 두면 여러분의
홈페이지에 방문하는 확률이 비
약적으로 올라가고, 홈페이지에
작품을 올려 두면 일을 받을 기
회가 늘어납니다.

2 | 성장 효과

이런 생각한 적 없나요? '꿈은 있지만, 왠지 열심히 노력하지 않게 돼' 이렇게 생각하는 원인 중 하나는, 자신의 입장과 목표를 확실하게 정해 두지 않았기 때문입니다.

자신은 (아직) 일러스트레이터가 아니니, (아직) 열심히 노력하지 않아도 돼. 꿈은 (언젠가) 실현하면 되니, (언젠가) 열심히 하면 돼.

이처럼 자신의 입장을 확실하게 정해두지 않으면, 이를 향한 노력과도 거리가 멀어지게 됩니다. 반대로 자신의 입장을 확실하게 정해두면 '열심히 노력하자!' 하고 급격히 머리가 돌아가게 됩니다.

이를 심리학에서는 '개입과 일관성의 법칙'이라고 합니다. 사람은 목표를 공언하면 그 태도와 주장에 대한 일관성을 유지하고 싶다는 욕구가 커지며, 일관된 행동을 취함으로써 정신적인 만족도가 높아진다고 합니다. 즉 명함을 만들어 자신이 일러스트레이터라고 말하기만 해도 자기 스스로 성장을 가속할 수 있다는 말입니다.

일러스트레이터를 목표로 하는 사람은 명함부터 만들어 봅시다!

Q 그림을 잘 그리면 일을 의뢰 받을 수 있을까요?

A 그림을 잘 그려도 일은 의뢰 받을 수 없어요!

일러스트레이터에게 가장 중요한 능력은 무엇일까요?
아마 대부분의 사람들이 '그림을 잘 그리는 것'이라고 대답할 겁니다.
반은 맞고, 반은 틀린 답입니다.

왜냐하면 그림을 잘 그려도 프로 일러스트레이터로서 일하지 못하는 사람도 있고, 반대로 그림을 조금 못 그려도 프로로서 활약하고 있는 사람도 많기 때문입니다.

일러스트레이터에게 가장 중요한 능력은 '상대의 눈높이에 서는 것'입니다.
그렇다면 '상대방의 눈높이에 선다'는 것은 무슨 말일까요?
다음 세 가지 질문으로 자신이 상대방의 눈높이에 서 있는지 알아볼 수 있습니다

질문1 | 누구를 위해 그림을 그리고 있는가?

먼저 흔한 실수를 예로 들자면, 의뢰인이 아니라 이용하는 사람이 좋아하는 그림을 그리는 경우가 있습니다.

일러스트레이터가 그림으로 만족시켜야 할 상대는 의뢰해 준 사람이라는 것이 대전제가 됩니다.

예를 들어 여러분이 어머니의 생신 케이크를 사러 갔다고 합시다. 케이크 가게 점원이 괜히 챙겨준다며 "여자 친구에게 주실 선물이죠? 이건 서비스입니다" 하고 케이크 한 면 가득하게 하트 마크로 꾸며주면 깜짝 놀라지 않을까요? 난감하겠죠?

그림 그리기도 이와 마찬가지입니다.

고객이 누구인지 의식하는 것, 눈앞의 의뢰인을 제쳐두고 그 너머에 있는 이용자가 좋아하는 방향으로 흘러가지 않는 것, 이것이 우선해야 할 기본입니다.

다만 의뢰인에게 자신의 안을 제안하는 것 자체가 잘못됐다는 말은 아닙니다. 그런 경우는 지시받은 안과는 별도로 B안으로 제출하면 좋습니다.

질문 2 │ 상대방의 이야기를 잘 듣고 있는가?

프로와 그렇지 않은 사람을 나누는 가장 큰 포인트는, 그림 실력이 아니라 듣는 능력입니다.
'이야기를 듣는 능력'과 '표현하는 능력'은 비례하기 때문입니다.

저는 가끔 학생들이 모인 자리에서 라이브 페인팅이나 이야기를 하고는 합니다. 말하는 입장이 되면 누가 이야기를 잘 듣는 사람인지 쉽게 알 수 있습니다.
고개를 끄덕이거나 놀란 얼굴을 하거나 소리 내어 웃거나 하는 사람은, 나중에 콩쿠르에서 상을 타거나 SNS에서 화제가 되어 '그때 봤던 학생이네!' 하고 또 보게 되는 경우가 많습니다.

상대방의 이야기를 적극적으로 들을 수 있는 사람은 상대방이 어떻게 하고 싶은지, 무엇을 원하는지를 자연스럽게 이해할 수 있습니다. 그렇게 한 사람의 이야기를 잘 들어주는 사람은 다른 사람들의 이야기도 모두 마찬가지로 잘 들어줄 수 있습니다.
그러면 '모두가 지금 무엇을 원하는가'라는 사회적인 수요를 저절로 알게 됩니다. 듣는 능력에 비례해서 표현력이 좋아지고, 보는 사람의 마음에 와닿는 그림을 그릴 수 있게 됩니다.

'이야기를 잘 들을 수 있는 사람'은 그림을 잘 그린다!

듣는 능력과 표현력은 비례해요!

듣는 능력	표현력
상대방이 원하는 바를 이해하는 능력	사회적인 수요를 작품에 활용할 수 있는 능력

일이 들어온다!

제가 보기에 의뢰를 많이 받는 일러스트레이터는 'give and give and give!!' 정신을 가진 것 같습니다.

예를 들어 휴게실에 과자를 두는 장소를 상상해봅시다.
여기에 있는 과자는 각자 알아서 가져다 먹을 수 있습니다. 누구나 과자를 가져오고, 먹고 싶은 사람이 마음대로 집어 갑니다. 이런 곳에서는 다음 같은 세 가지 유형의 사람이 나타날 겁니다.

자신은 과자를 가져오지 않고, 받기만 하는 'take만 하는 사람'
자신도 과자를 가져오고, 다른 사람에게도 똑같이 요구하는 'give and take를 하는 사람'
자신이 과자를 많이 가져오고, 다른 사람에게는 요구하지 않는 'give and give를 하는 사람'

먼저 'take만 하는 사람'은 인상이 좋지 않습니다. 모두의 신용도 잃습니다.
다음으로 'give and take를 하는 사람'은 인상은 좋지만, 다른 사람에게도 보상을 요구하므로, 주변 사람들이 그 사람을 특별하게 여길 일은 없을 겁니다.

마지막으로 'give and give를 하는 사람'입니다. 언뜻 보면 손해만 보는 것처럼 보일 텐데, 여러분은 그 사람에게 어떤 감정을 느낄까요? 한마디로 말하면, 감사하는 마음이 들 겁니다. '기회가 있으면 보답하고 싶다'고 생각하는 사람이 있을지도 모릅니다.

일도 마찬가지입니다.
의뢰받은 일의 대가 이상으로 상대방에게 'give' 한다, 저는 '선물한다'라고 하는데, 상대방에게 선물할 수 있으면 상대방의 신용을 얻게 됩니다. 또 상대방은 '이 사람에게 힘을 보태주고 싶다', '또 함께 일하고 싶다'라고 생각하거나, 더 나아가 '다음에는 더 좋은 일을 의뢰하자'라고 생각할 수도 있습니다.

'give and take면 충분하지 않을까?' 싶은 생각이 들 수도 있습니다. 그렇지만 'take 하자!'라는 생각이 앞서면,상대방에게 선물도 건넬 수 없게 되어 버릴 수도 있습니다. 'give' 하고자 하는 마음이야말로 중요한 겁니다.

저는 서른 살이 되어서야 이 사실을 깨달았습니다. 여러분도 결코 늦지 않았습니다. '상대방의 눈높이에 서기'를 꼭 생각해 보시기 바랍니다.

Q 하고 싶은 일을 따내려면 어떡해야 하죠?

A '상품 같은 그림'을 그리세요!

저는 20년 넘게 일러스트레이터로 일하며, 도중에 3개월 만에 몬스터 일러스트레이터에서 캐릭터 일러스트레이터로 전향한 적이 있습니다. 이처럼 단기간에 새로운 분야의 실력을 키워서 일까지 받은 경험이 있기 때문에 지금부터 하는 이야기도 어느 정도 신빙성 있다고 생각합니다. 여기서는 하고 싶은 일을 따내기 위해 가장 빠른 속도로 실력을 키우는 방법을 세 단계로 소개하고자 합니다.

1 | 상품 같은 그림을 그린다

'상품 같은 그림'이란, 즉 '일로 할 수 있는 그림'입니다. 게임에 실릴 것 같은 그림, 실제로 상품으로 판매 중이라 해도 이상하지 않을 그림입니다. 많은 사람들이 착각하는 것이, 예를 들어 '저 캐릭터와 관련된 일을 하고 싶어! 먼저 인체에 관해 공부해야겠다'고 생각하는 겁니다.

언뜻 보기에 말이 되는 듯하지만, 인체를 공부한다고 해서 캐릭터 일러스트를 잘 그릴 수 있는 것은 아닙니다. 진심으로 일을 따내고 싶다면 어느 시점에서 연습을 위한 연습을 그만둬야 합니다.

게다가 그림을 의뢰하는 고객 대부분은 SNS에서 진행 중인 프로젝트에 잘 들어맞을 듯한 '상품 같은 그림'을 찾는데, 기껏 그림을 SNS에 올렸다 해도 연습용 그림은 상품으로 보이지 않습니다.

따라서 먼저 자신이 일하고 싶은 분야에서 상품화할 수 있는 그림을 그리고, 이를 트위터나 pixiv 등의 SNS에 올리는 것이 가장 중요한 첫 단계입니다.

2 | 분석한다

다만, 많은 사람들은 여기서 '내 그림은 상품이 될 수준이 아니다'라고 좌절감을 느끼기도 할 겁니다. 그렇지만 괜찮습니다. 다음 단계, 분석으로 넘어가 보겠습니다.

분석할 때는 '이 상품은 왜 팔리지 않을까'라는 시점에서 분석합니다.

눈이 귀엽지 않거나 표정이 딱딱하다 등 가능한 한 세세하게 나열합니다. 그 분야에서 활약 중인 일러스트레이터의 그림과 비교하면서 분석하는 것이 요령입니다.

단, 여기서 결코 "전부 다 별로야!"하고 자포자기하면 안 됩니다. 여러분이 뛰어난 부분은 분명히 존재합니다. 그러한 부분은 살리면서 부족한 부분을 찾아내도록 합니다.

3 | 핀포인트로 연습한다

앞서 찾아낸 결점 중에서도 특히 중요하게 여겨지는 한두 가지를 추려서 연습하도록 합니다.

왜 분석한 후에 연습해야 하는지를 툭 터놓고 말하자면, 아웃풋이 나오기 전에 하는 연습은 전부 도피 행동이기 때문입니다. 연습과 공부는 언뜻 보면 긍정적인 행동으로 보이지만, 아웃풋이 뒤따르지 않으면 '공부하는 것이니까 괜찮다'는 안도감을 추구할 뿐인 행동으로 전락하고 맙니다. 저도 방심하면 그렇게 되기 십상이어서 주의하는 부분입니다.

하고 싶은 일을 실현하기 위해 가장 빠르게 실력을 키우고 싶다! 그럴 때는 꼭 이 세 단계를 따라 해 보시기 바랍니다.

가장 빠른 실력 향상법

다음의 세 단계가 중요해요!

STEP1

상품 같은
그림을 그린다

STEP2

분석한다

어떻게 하면
더 좋아질까?

STEP3

핀포인트로
연습한다

Q 영업은 어떻게 해야 할까요?

A 지금은 트위터가 가장 좋아요!

일러스트레이터가 되려면 중요한 포인트가 몇 가지 있는데, 여기서는 그중에서도 돈과 가장 직결되는 이야기, 영업 방법을 소개하겠습니다.

결론부터 말하자면, 지금 현재 일러스트레이터에게 가장 좋은 영업 수단은 트위터입니다.
현재 일러스트레이터로 활동 중인 사람들 대부분은 트위터를 통해 일을 의뢰받습니다. 그 밖에도 일에서 일로 이어지는 패턴도 있지만, 이는 이미 활동 중인 프로 일러스트레이터에게 해당하는 경우이니 여기서는 넘어가도록 하겠습니다.

제가 트위터가 가장 좋은 영업 도구라고 하는 데에는 다음의 세 가지 근거를 들 수 있습니다.

트위터가 가장 좋은 이유

무료로

1

동시에 영업하고

2

인기를 증명한다

3

1 │ 어디에서든 무료로 시작할 수 있다

우선 무엇보다도 위험 부담이 전혀 없다는 점이 좋습니다.
직장인도 여유 시간에 할 수 있고, 지방에 사는 사람도 비싼 교통비를
들여 도시의 영업장소를 오가는 수고를 들이지 않아도 됩니다.
필요한 것은 '그림을 그리고 싶다'는 마음과 '내 그림을 올려서 보여주
는' 약간의 용기, 그리고 실제로 '계속 그리는' 행동력이 전부입니다.

컴퓨터와 태블릿 정도는 필요 경비로 비용을 들여야 하지만 매입하거
나 재고를 보유하지 않아도 되므로 그렇게 생각하면 공짜나 다름없습
니다. 아날로그로 그리는 경우도 그림 재료와 스마트폰 정도만 필요합
니다.

2 │ 다양한 의뢰인을 대상으로 동시에 영업할 수 있다

예전에는 방문 영업을 하던 시절도 있었습니다. 저도 딱 한 번 해 봤지
만, 효과가 없었습니다.
방문 영업을 해도 그 자리에서 받을 수 있는 일이 없어서 거절당하는
경우가 대부분이고, 그 자리에서 자신을 전부 부정당하는 듯한 기분이
들기 때문에 강심장이 아니면 정신적으로 버티지 못할 겁니다.

지금은 트위터에서 널리 퍼지면 다양한 잠재적 의뢰인이 동시에 여러분의 일러스트를 볼 수 있습니다.

실제로 그림을 의뢰하는 분들에게 이야기를 들어보니, 요즘은 대부분 트위터에서 일러스트를 보고 의뢰한다고 합니다. 인맥이 중요했던 시절도 있었고, 지금도 완전히 무시할 수는 없겠지만 트위터의 등장으로 실력만 있으면 정당하게 평가받는 세상이 됐다고 할 수 있습니다.

3 | 숫자가 인기를 증명한다

트위터의 팔로워 수, 좋아요, 리트윗 수가 여러분의 인기와 실력을 증명해줍니다.

자신도 좋아요와 리트윗 수가 늘어나는 추세를 보고 어떤 그림이 인기가 있는지 어느 정도 파악할 수 있는 점도 트위터의 장점입니다.

사람에 따라서는 '트위터로 수치화되어 보인다'라는 사실에 겁이 날 수도 있습니다. 그렇게까지 많이 늘릴 필요는 없고 팔로워 수로 따지면 2천~5천 명, 조금 더 바라자면 만 명이면 충분합니다. '이 사람은 정말 진심으로 그리는구나'라고만 전해지면 됩니다. 팔로워 수 2천~5천 명은 소위 말하는 완전 천재가 아니더라도, 어느 정도 노력하면 획득할 수 있는 인원수입니다.

여기서 포인트는 그렇게까지 화제가 되지 않아도 된다는 점입니다. 어느 정도 팔로워 수가 있고, 일러스트를 올릴 때마다 꾸준히 1,000개 이상 좋아요를 받을 수 있게 되면 문제없을 겁니다.

저도 처음에는 좋아요 100개를 받으면 많이 받는 편이었습니다. 실력이 부족하기 때문이라기보다 그림을 올리는 빈도가 너무 낮은 것이 원인이었습니다. 일주일에 한 장씩 제대로 된 일러스트를 꾸준히 올렸더니 자연스럽게 팔로워 수와 좋아요 수가 늘어나고, 일 의뢰도 늘어나게 되었습니다.

끈기를 갖고 트위터에 일러스트를 계속 올린다면, 일러스트레이터 되기가 예전만큼 어렵지는 않은 듯합니다. 다음 페이지를 참고하여 트위터에서 팔로워를 늘리기 위해 해야 할 일과 주의점을 알아두기 바랍니다.

가장 좋은 영업 도구, 트위터 사용법

정기적으로 올리기

트위터 사용 인구가 예전보다 늘어나면서 좋아요와 리트윗 수도 쉽게 늘어나는 추세입니다. 팔로워 수를 늘리기 위해서는 글을 올리는 빈도가 중요합니다.

비즈니스적으로 운용하기

부정적인 발언

게임 캡처 화면

의뢰인의 신용을 잃지 않도록 부정적인 발언은 삼가고, 일의 종류를 한정하는 듯한 내용은 숙고해서 올리도록 합니다.

팔로우에 대해서

서로 팔로우하는 맞팔을 통해 팔로워 수만 늘린다고 의뢰인의 신뢰로는 이어지지 않으니 주의합니다.

Q 일러스트로 돈을 벌려면 어떡해야 해요?

A 돈을 쓰세요!

일러스트로 돈을 벌기 위해서는 어디에 돈을 쓰면 돈을 벌 수 있게 되는지를 의식해야 합니다. 제가 생각하는 '돈을 벌기 위한 돈 쓰는 법'은 다음의 세 가지와 같습니다.

1 | 책과 게임에 돈을 쓴다

책, 게임, 애니메이션, 영화, 레저 등 예산 범위 내에서 인풋을 늘리기를 추천합니다! 일러스트레이터에게는 다른 직업을 가진 사람보다 이러한 인풋이 중요합니다.

단, 막연하게 그저 콘텐츠를 접하는 것이 아니라 '인풋'으로 승화해야 합니다.

그렇게 할 수 있다면 자기 안에 그 가치를 쌓아둘 수 있습니다. 그런 다음, 이를 아웃풋하여 세상에 작품으로 발표하면 그 가치를 신뢰와 실적과 돈으로 변환할 수 있습니다.

인풋으로 바꾸는 메모의 기술

왜 재미있다고 느꼈는지 스스로 생각해야 '인풋'할 수 있습니다. 메모를 활용하는 것이 요령입니다. 여기서는 마에다 유지(『메모의 마법』 저자)가 메모하는 방식을 소개합니다.
공책을 양쪽으로 펼치고, 선을 그어서 사용합니다.

정리	사건	추상화	응용
한마디로 정리한다	오늘 있었던 일. 그때 어떻게 생각했는가?	왜 그렇게 생각했는지, 자기 나름의 해석	이를 바탕으로 자신은 어떻게 행동할 것인가
무기질은 귀엽다.	애니메이션 『케무리쿠사(ケムリクサ)』에서 나온 시로가 귀엽다! 시로의 디자인은 매우 무기질적이다. 디스플레이가 달린 청소기 로봇 같다. 말은 하지 않고, 어쩌다 한 번씩 울음소리를 낼 뿐이다. 그런데 그것이 너무 귀엽게 느껴졌다.	애교 있는, 바꾸어 말하면 아양 떠는 디자인이다. '귀엽다'고 이야기하면 반발하며 싫어하는 사람도 있다. 그래도 시로처럼 무기질적인 디자인은 상상력을 북돋는다. '애처로운' 느낌이 나며 솔직히 귀엽다는 생각이 든다. 그 증거로 청소기 로봇을 귀엽다고 하는 사람이 꽤 있다.	로봇을 디자인한다면, 무기질적인 디자인으로 하고 싶다.

보통 사람들은 여기서 끝내지만, 크리에이터는 이 다음이 중요합니다. 왜 그것이 궁금했는지 분석해서 추상적인 느낌을 높이도록 합니다.

추상화를 통해 아이디어가 '소재'로 쌓이게 됩니다. 이 소재를 어떻게 사용할지 '응용' 방법을 생각합니다.
저는 일러스트레이터이므로 디자인의 형태로 응용합니다.
'응용' 방법을 생각하여 기회가 생기면 언제든지 행동으로 옮길 수 있는 상태가 됩니다.

2 | 도구에 돈을 쓴다

도구에 들이는 돈은 절대 아끼지 마세요.

'프로로서 돈을 버니까 그런 말을 할 수 있다'라고 생각할 수도 있겠지만, 정반대입니다. 학생일수록 도구에 돈을 들여야 합니다.

저는 예전에 이런 실수를 했습니다.

고등학교 3학년 때, 미대 입시를 위해 미술학원에 다녔습니다. 미대의 시험 과목 중에 '색면 구성'이 있습니다. 예를 들어 '여름을 주제로 5색 안에서 그림을 구성하라'와 같은 과제가 주어지면, 아크릴 물감 등을 사용해서 디자인합니다.

이때 가장 중요하고 기본이 되는 것이, 물감을 골고루 바르는 기술입니다. 그렇기에 학원 선생님은 "비싼 붓을 사! 비싼 붓을 쓰면 고루 칠할 수 있어"라고 말했습니다.

그렇지만 고등학생인 저에게 하나에 몇 만 원짜리 붓은 너무 비쌌기 때문에 가장 싼 붓을 샀습니다.

그래서 어떻게 됐는가 하면, 얼룩덜룩 칠해져서 완성도가 떨어졌습니다. 그렇지만 저는 붓이 아니라, 제 기술이 부족한 탓이라고 생각해서 시행착오를 겪고 있었습니다.

시험이 코앞으로 다가오자 아무래도 제 붓이 이상했던지 선생님이 자신의 붓을 빌려주었습니다. 그 붓으로 칠했더니 정말 칠하기 쉽고 얼룩이 전혀 생기지 않았습니다. '시험을 앞두고 이 귀중한 몇 개월 동안, 나는 도대체 뭘 한 거지' 하고 후회가 됐습니다.

도구에 돈을 들이면, 또 하나 좋은 점이 있습니다.
바로 95쪽에서도 소개했던 개입과 일관성의 법칙입니다. 최고급 물건을 사면 '나는 프로가 될 것'이라고 강하게 인식하게 됩니다.
필요한 도구에 제대로 돈을 들여서, 내 능력 향상과 가치 있는 시간에 투자하도록 합시다.

3 | 건강에 돈을 쓴다

일러스트레이터가 활동을 중단하는 대부분의 원인은 건강 문제입니다.

일이 들어오지 않거나 돈을 벌지 못하기 이전에, 건강을 해쳐서 그만두는 사람이 많습니다. 정확히 말하자면 건강을 해치고 마음에 병이 생긴 결과, 계속 일을 할 수 없게 됩니다.
그렇기에 일부러 강력하게 말하고 싶습니다. 젊을 때 건강을 삽시다!!

그중에서도 일러스트레이터에게 중요한 하나를 들자면, 바로 의자입니다.

저는 대학생 때 쿠션 위에 앉아 바닥에서 그림을 그렸습니다. 지금 생각하면 바보였구나 싶은데, 쿠션에 앉으면 자세가 불안정해져서 허리에 부담이 갑니다. 그 때문에 심한 요통으로 고생했습니다.

스물다섯 살이 되어서야 겨우 몸에 부담이 가지 않는 작업 환경을 알아보고, 120만 원 정도 하는 허먼밀러라는 브랜드의 에어론 체어를 샀습니다. 금방 효과를 봤으며, 오래 앉아 있어도 허리와 엉덩이가 아프지 않았습니다.

이 의자는 근래 10년 동안 한 중에서 가장 값진 쇼핑이었습니다. '의자 사는 데 120만 원이나 썼다고!?'라고 생각할지도 모르지만, 비싼 의자는 10년 이상 장기 보증되는 제품이 많으므로 안심해도 됩니다. 의자를 살 때는 매장에서 실제로 앉아 보고, 자신에게 맞는지 확인하기를 추천합니다.

크리에이터는 자신의 생산성을 높이는 데에 많이 투자해서 능력이 향상되면, 돈을 더 많이 벌 수 있습니다. 반대로 생산성을 낮추는 물건을 계속 사들이면, 자기 시간의 가치가 떨어져서 수입도 줄어듭니다. 생산성을 높이는 데에 돈을 써서 자신의 가치와 생산성을 높이다 보면, 자연스럽게 돈을 벌 수 있게 됩니다.

자신의 능력 향상을 위해 투자하자

어떤 것에 돈을 쓸까?

인풋에

게임과 만화를 산다

활동할 체력에

건강을 산다

창작 환경에

도구를 산다

생산성을 높이는
데에 쓰자!

Q 회사원과 프리랜서, 어느 쪽이 좋을까요?

A 둘 다 괜찮아요!

저는 회사원과 프리랜서 모두를 경험했기에, 실제로 비교해 보고 어땠는지 솔직하게 이야기하고자 합니다.

회사원이냐 프리랜서이냐, 딱 잘라 어느 쪽이 좋은 선택이라고는 할 수 없습니다.
각각 장점도 단점도 비슷한 만큼 존재하기 때문입니다. 자신에게 무엇이 제일 중요한지 생각해 보면, 자신에게 맞는 일하는 방식을 알 수 있을 듯합니다.

프리랜서의 장단점을 세세하게 들자면 한이 없지만, 여기에서는 경제, 체력, 정신적인 면, 이 세 가지로 추려서 소개하겠습니다.

프리랜서의 돈, 체력, 정신

	장점	단점
돈	회사원보다 더 벌 수 있다	종합소득세 신고가 귀찮다
체력	스스로 시간을 정할 수 있다	휴일이 없다
정신	자신에게 신용이 쌓인다	불안하다

다음 페이지에서
자세히 설명할게!

역시 프리랜서는
힘들까?

▎경제적 단점 : 프리랜서는 종합소득세 신고가 귀찮다

종합소득세 신고란 소득(번 돈)에 드는 세금을 스스로 계산하여 세금을
내거나 너무 많이 낸 세금을 돌려받기 위한 절차입니다.

종합소득세 신고가 막연히 어렵게 느껴지겠지만, 그렇게까지 겁먹을
필요는 없습니다. 저는 처음으로 종합소득세 신고를 할 때 세무서에 가
서, 담당자의 친절한 지도하에 서류를 작성할 수 있었습니다. 그렇지만
회사원이면 직접 하지 않아도 되는 작업이므로, 귀찮은 일임은 틀림없
습니다.

게다가 국민연금, 건강보험료, 지방세도 직접 납부해야 합니다. 회사원
같은 경우 경리 부서에서 다 해 줍니다. 이런 점에서는 회사원이 최고
입니다!

▎경제적 장점 : 프리랜서는 회사원보다 더 많이 벌 수 있다

프리랜서는 연봉 상한이 없으므로, 본인이 하기에 따라서 1억 원 이상,
잘하면 그 배 이상도 벌 수 있습니다. 1억 원은 회사에 소속된 디자이
너나 일러스트레이터라면 좀처럼 도달할 수 없는 금액이지만, 프리랜
서는 열심히 하면 20대에도 도달할 수 있습니다.

제가 아는 사람 중에도 연봉이 1억 원이 넘는 사람들이 많습니다.

체력적인 면에서의 단점과 장점

프리랜서로 일하기 시작하면 일이 없을 때는 일을 얻기 위해서, 일이 있을 때는 일에 쫓겨서 해야 할 일이 많습니다.
청구서와 계약서 등의 사무 처리, 기술 향상을 위한 공부와 연습, 사람에 따라서는 개인 활동을 위한 작품 제작 등 시간이 아무리 있어도 부족합니다.

회사원일 때는 편히 쉬던 주말과 공휴일도, 프리랜서가 되면 그런 감각이 없어집니다. 물론 회사원 시절에 받던 유급 휴가도 존재하지 않습니다. 오히려 프리랜서는 다치거나 병에 걸려 쓰러져도 모두 자기가 책임져야 하므로, 이런 부분에서도 냉혹한 세계입니다.

그럼에도 장점이 뭔가 하면, 스스로 시간을 정할 수 있다는 점입니다. 프리랜서는 언제 무엇을 하든 자유로우므로 시간적인 속박에서 완전히 해방됩니다. 자유!! 이 해방감은 더할 나위 없이 좋습니다!!

더불어 자신이 하고 싶은 일에 시간을 할애할 수 있는 것도 큰 장점입니다.

일이 많아지고 어느 정도 안정성이 확보되면, 별로 내키지 않는 일은 거절할 수도 있습니다. 그 대신, 하고 싶은 일에 전력을 다할 수 있습니다.

▍정신적인 면에서의 단점 : 처음에는 아무래도 불안하다

프리랜서는 일이 있을 때도 있고 없을 때도 있습니다. 수입도 불안정합니다. 저도 스케줄이 비어있는 달력을 바라볼 때는 상당히 우울했습니다. 이끌어주거나 실수를 감싸줄 상사도 없기에, 실패는 전부 자기 책임이고, 그 실패에 따라서는 두 번 다시 의뢰를 받지 못할 수도 있습니다. 프리랜서에게는 그런 정신적인 불안이 항상 따라다닙니다.

▍정신적인 면에서의 장점 : 나 자신에게 신용을 쌓을 수 있다

자신의 이름을 내걸고 활동한다는 것은, 자신에 대한 신용을 쌓는 일입니다. 브랜딩은 아주 중요합니다. 자신에 대한 신용을 쌓을 수 있으면 일을 받을 수 있거나, 팬이 늘거나, 자기 자신의 발언에 대한 힘이 커지는 등 장점이 많습니다.

그렇기에 세상에 '정보를 공유하고 싶다!'는 목적이 있는 사람에게는 자신의 이름을 내걸 수 없다는 점이 무거운 족쇄가 됩니다. 때로는 '어떤 정보를 공유하는가'보다도 '누가 그 정보를 공유했는가'에 가치가 있기도 하기 때문입니다.

회사에 소속되면 기본적으로 자신의 이름은 겉으로 드러나지 않습니다. 회사원이라도 자신의 이름을 내걸고 활동하기가 전혀 불가능한 것은 아니겠지만 프리랜서에 비하면 훨씬 더 운과 실력이 따라주어야 합니다.

제가 프리랜서를 선택한 가장 큰 이유는 바로 저 자신에 대한 신용을 쌓는다는 점, 이것만큼은 프리랜서가 압도적으로 유리하다고 생각했기 때문입니다.
'나 자신의 영향력을 높여서 한 사람이라도 더 많은 사람에게 에너지와 진심을 선물할 수 있다면 최고일 것'이라는 생각으로 계속 프리랜서로서 활동 중입니다.

이상으로 저의 경험에 비추어 회사원과 프리랜서의 장단점을 소개했습니다.
어느 쪽의 일하는 방식이 자신에게 가장 좋을지 참고가 되었으면 합니다.

Q 프리랜서는 힘들까요?

A 밸런스에 따라 달라요!

저는 자주 "왜 일러스트레이터가 되었나요?", "프리랜서는 힘들지 않나요?"와 같은 질문을 받습니다. 제가 프리랜서가 된 경위를 이야기해볼까 합니다.

제가 프리랜서가 된 이유는, 안 하기로 결정했기 때문입니다.
저는 사회생활 1년 차 때 "뭐든지 하겠습니다!"란 말을 입에 달고 살았습니다. 이 말 때문에 손해를 많이 봤다고 생각합니다.

저는 당시, 게임 회사에서 축구게임을 제작하는 3D팀 소속이었습니다. 선수들 얼굴을 3D 모델과 텍스처를 만져서 비슷하게 만드는 일을 담당하며 나름대로 즐거웠지만, 동시에 가슴속 깊은 곳에 답답함이 쌓여가는 것도 느끼고 있었습니다.

'그림 그리는 일을 하고 싶다!' 이러한 마음이 제 답답함의 정체였습니다.

매일 그림을 그릴 수 없는 상황 속에서 우울한 마음으로 지내고 있었습니다. 맞지 않는 곳에 배정된 것이 원인이었는데, 이는 전부 제 탓으로, 그 "뭐든지 하겠습니다!"라는 말버릇 때문이었습니다.
어떻게 하면 이 본의 아닌 상황에서 벗어날 수 있을까. 답은 한가지였습니다.

"뭐든지 하겠습니다!"라는 말버릇을 접고, 안 하기로 결심했습니다.
바로 '그림을 그리는 것과 직접적인 관계가 없는 것을 그만두는 것'이었습니다. 입사한 지 일 년 조금 지났지만, 회사를 그만둬야겠다는 판단을 내렸습니다. 완전히 마음 가는 대로 정해 버렸는데…….

결심하고 회사를 그만뒀지만, 특히 1년 차에는 불안감이 컸습니다. 꾸준히 일이 들어오는 것도 아니어서 전혀 수입이 없는 달도 있었습니다.

그렇지만 조금씩이기는 해도 하지 않기로 결정하였기에 생기는 좋은 점도 늘어 갔습니다. 그중에서도 가장 컸던 것은 '신뢰를 쌓아갈 수 있었던 점'입니다.

일이 별로 없었던 만큼, 의뢰받은 일에 전력을 다했습니다. 그러자 자연스럽게 의뢰한 사람에게 '일을 잘해줬다'라고 신뢰받게 되었습니다. 그리고 그 사람이 또 다시 의뢰해주기도 하고 다른 사람에게 저를 소개해주기도 했습니다.

그렇게 일이 늘어났고, 2년 차에는 안정적인 수입을 얻을 수 있게 되었습니다. 일이 일을 불러오는 상태입니다. 이는 하고 싶은 일에 전력을 다할 수 있었고, 그렇게 신뢰를 쌓아갈 수 있었기 때문이라고 생각합니다. 이런 상태를 만들기 위해서는 '하지 않기로 결정하는 것'이 중요합니다.

저는 결코 '회사를 그만두고 자신이 좋아하는 일만 하자!'는 말을 하고 싶은 것이 아닙니다. 중요한 것은 밸런스라는 점입니다.
특히 자신이 무엇을 하고 싶고 무엇을 하고 싶지 않은지가 확실하지 않은 사람, 스물두 살 당시의 저 같은 사람은 '뭐든지 하겠습니다'라는 마음가짐으로 자신이 정말 하고 싶지 않은 일을 떠맡게 되어, 마음이 지쳐 버릴 때가 있습니다.

우선은 자신을 지키기 위해서도, 그리고 자신의 작업 능률을 더 올리기 위해서도 '하지 않기로 정하기'를 추천합니다.

프리랜서가 될 때 정한 일

무엇을 선택하면 좋을까?

어느쪽

그림

그 밖의 것들

되도록 '하고 싶은 일'을 선택한다

'하고 싶은 일'에 전력을 다할 수 있다

신뢰가 쌓인다

일이 늘어난다!!

의뢰가 들어왔어!

A 일은 두 가지 이상 하는 편이 좋아요!

'지금 하는 일과는 별개로 다른 일이나 활동을 하고 있는데, 본업으로 삼고 싶은 쪽에 전념하고 싶어서 다른 쪽 일이나 활동을 그만둘까 고민 중'인 사람도 있을 겁니다.

그런 경우 두 가지 길이 있습니다. 하나는 한쪽을 버리고 본업에 전념하는 길, 다른 하나는 두 가지 일을 계속하는 길, 가장 좋은 길은 어느 쪽일까요?

저는 두 가지 일을 계속하는 쪽이라고 생각합니다.
전(前) 리쿠르트 기업 특별 연구원인 후지하라 가즈히로(藤原和博)는 강연과 저서를 통해 '일을 잃지 않고, 세상에 계속 필요한 사람이 되려면 희소성을 갖추라'고 말합니다. 저는 일러스트레이터에게도 이런 사고방식이 필요하다고 생각합니다.

100만 명 중의 한 명인 인재가 되면, 반드시 세상이 그 사람을 필요로 할 겁니다. 그렇지만 100만 명 중의 한 명이 되기는 어렵습니다. 올림픽 선수로 선발되는 수준이 아닐까요.

그러면 대부분의 사람은 포기해야 할까요? 그렇지 않습니다. 후지하라 가즈히로는 '평범한 사람도 일정 기간 이상 그 분야에 집중하면 그 일을 마스터할 수 있고, 누구나 100명 중의 한 사람인 인재가 될 수 있다'고 말했습니다.

예를 들면 20대, 30대, 40대에서 각각 100명 중의 한 명인 사람이 되면, 100분의 1×100분의 1×100분의 1=100만 분의 1이라는 희소성이 실현됩니다. 어느 정도 시간을 들이면 100분의 1이 될 수 있을까요? 약 만 시간입니다. 의무교육 기간이 딱 그 정도라고 합니다.

그림 그리기로 말하자면, '그림 이외의 다른 분야에서도 100명 중의 한 사람인 인재가 되어, 일러스트를 그리는 능력과 곱셈을 하는 편이 희소성을 높이기 쉽다'라고 생각할 수 있다는 말입니다.
참고로 저도 그런 생각으로 유튜브를 시작했습니다. 자신의 희소성을 높이기 위한 수단으로 본업과 부업의 양립을 목표로 해보면 좋을 것 같습니다.

필요로 하는 일러스트레이터가 되려면

여러 분야에서 100명 중에 1명인 인재가 돼보자!

일러스트
1명 / 100명

만화
1명 / 100명

글쓰기
1명 / 100명

$$\frac{1명}{1,000,000명}$$

희소성

> **Q** 성공 못 하는 사람은 어떤 사람일까요?

> **A** 밸런스 감각이 좋지 않은 사람입니다!

전에 이런 질문을 받았습니다.

"그리고 싶은 것만 그리며 좋은 평가를 받으려면, 어떻게 해야 하나요?"

이른바 좋아하는 일을 하며 살아가기 위해서는 어떻게 하면 좋을까는, 크리에이터라면 누구나 생각해야 할 문제라고 생각합니다.

지금부터 이야기하는 저의 대답은 현실적인 내용으로 냉혹한 의견일 겁니다. 그저 즐겁게 그림을 그리고 싶은 사람은 다음 내용을 안 읽어도 될지도 모릅니다. 그렇지만 '크리에이터로서 살아가고 싶다!'는 사람은 반드시 앞으로의 크리에이터 인생에서 이 문제에 부딪히는 시기가 올 것이므로, 그때 참고가 되면 좋겠습니다.

이 문제를 해결하려면, 다음의 세 가지 포인트를 확실히 해두면 자기 안에서 정리가 됩니다.

1 | 프로덕트 아웃인가, 마켓 인인가

이는 마케팅 용어인데, 간단하게 설명하자면 프로덕트 아웃은 '제작자 제일주의'입니다. 자신이 좋아하는 것을 끝까지 추구하며 만들다 보면 결과적으로 모두가 좋아해 줄 것이라는 사고방식입니다. 그림으로 말 하자면 자기표현을 말합니다.

그에 비해 마켓 인(market-in, 일본 조어이다 -역주)은 '고객 제일주의'입니다. 고객이 원하는 것, 기뻐하는 것을 만들자는 사고방식입니다. 모두의 니즈를 충족하는 작품을 말합니다.

많은 크리에이터가 착각하는 것은, 사람은 재미있는 작품을 보고 싶을 뿐 여러분의 작품을 보고 싶은 것이 아니라는 점입니다. 냉혹한 말이지만 프로를 목표로 할 때에 이를 착각하면 불행해지고 맙니다.

여기서 '마켓 인(고객 제일주의)'이라는 사고방식이 필요해집니다.
전 일러스트는 마켓 인 사고방식을 중심으로 만드는 편이 좋다, 즉 '어떤 그림을 그리면 좋아해 줄까'라는 점을 중심에 놓고 그림을 그리는

편이 프로로 계속 일하기 쉽다고 생각합니다. 일러스트는 누군가의 니즈를 만족시켜야 한다는 역할이 명확하게 존재하기 때문입니다. 일러스트 시장은 니즈가 있어야 성립하는 겁니다.

그에 비해 순수미술은 이와 완전히 반대로 접근하여 작품을 만드는 방식입니다. 어디까지나 제 견해일 뿐이지만, 순수미술은 '프로덕트 아웃(제작자 제일주의)'을 중심으로 한 사고방식입니다. 순수예술을 만드는 화가는 자기 자신을 파고 들어가서 '모두의 공감'에 도달하는 작품을 만듭니다. 저는 이것이 바로 일러스트와 순수미술의 큰 차이점이라고 생각합니다.

앞서 이야기했듯이 사람들은 여러분이나 여러분의 작품에 흥미가 있는 것이 아닙니다. 그러므로 여러분 자신을 소재의 중심으로 하는 작품을 만들면 처음에는 아무도 주목하지 않을 겁니다.
그래서 사후에 평가받는 화가도 존재합니다.
아무리 뛰어난 작품이라도 그 시대에 맞지 않으면 좋은 평가를 받지 못합니다.

여기서 혼동하면 안 되는 것은 프로덕트 아웃 사고방식을 따라 제작한 작품에 대한 평가는 그다지 신경 쓰지 않아도 된다는 점입니다. 오히려 좋은 평가를 받으면 운이 좋았다고 생각하는 편이 정신 건강상 아주 좋

을 듯합니다.

다른 사람에게 좋은 평가를 받고 사회적으로도 성공하고 싶다면 역시 마켓 인을 중심으로 한 제작 스타일로 자신이 좋아하는 것 이외에 모두가 좋아하는 것도 동시에 생각해야 합니다.

단, 저는 마켓 인 제작 스타일만 고수해야 한다고는 생각하지 않습니다. 그러면 작가의 개성과 재미가 담긴 작품이 탄생하지 않으며, 실제로는 화가 같은 일러스트레이터도 많기 때문입니다.

그러면 어떻게 하면 좋으냐면, 처음에는 마켓 인 스타일 8에, 프로덕트 아웃 스타일 2의 비율로 제작합니다. 프로덕트 아웃 부분, 즉 자기표현이 좋은 평가를 받기 시작하면 그 분량을 2에서 3, 4로 올리면 됩니다.

화가도 자기표현만 하는 것은 아닙니다. 예를 들어 회화 교실 등에서 모두의 니즈를 충족시키며, 자기표현으로 유명해질 때까지 수입을 확보하는 사람도 있습니다.

결국 프로덕트 아웃과 마켓 인의 밸런스를 잡기가 중요하다는 겁니다.

작품을 만들 때의 사고방식

두 가지 제작 스타일이 있어

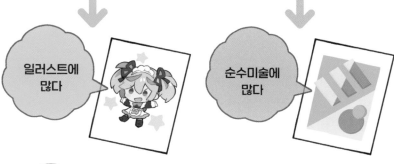

마켓 인	프로덕트 아웃
· 고객 제일주의 · 니즈를 충족시킨다	· 제작자 제일주의 · 자기표현

일러스트에
많다

순수미술에
많다

자신에게 맞는 스타일로 그려봐!

그렇지만 무심코 우리는 '프로덕트 아웃으로 만든 것이, 마켓 인이 된다면 제일 좋을 거야!'라고 생각하고 맙니다. 분명히 말해 두도록 하겠습니다. 그런 행운은 드물고 애초에 '좋아할 수 없다'는 불평은 그저 응석에 지나지 않습니다.

저는 8년 정도 『격투맨 바키』 시리즈의 채색 작업과 『바키도모에』를 그렸는데, 처음부터 이 작품을 아주 좋아했던 것은 아닙니다. 저는 이타가키 선생님을 제2의 아버지처럼 존경하기에 이 이야기를 하기 주저되지만, 살짝 털어놓자면 처음에는 『바키』의 그림을 그다지 좋아할 수가 없었습니다.

왜냐하면, 근육 묘사가 너무 과하다고 생각했기 때문입니다.

그렇지만 일로서 계속 접하다 보니 여러 가지 발견을 했고, 이를 반복하다 보니 어느새 『바키』를 좋아하게 됐습니다. 그 후로는 적극적으로 일에 몰두할 수 있었고 일의 퀄리티도 좋아졌으며 감사하게도 좋은 평가도 받게 되었습니다.

처음부터 좋아하지 않아도 됩니다. 좋아하는 마음은 나중에라도 만들 수 있습니다. 저는 이 경험을 통해 오히려 좋아하려는 노력이 더 중요하다는 사실을 실감했습니다.

3 │ 정말 일로 하고 싶은가

여기서, 그래도 그림을 직업으로 삼고 싶은가를 생각해야 합니다.

'귀찮으니까 취미로 즐기면 됐어'라고 생각하는 사람은 안심해도 좋습니다. 보통 그렇게 생각합니다. 그렇기에 대다수의 사람은 '좋아하는 것을 직업으로 삼지 않겠다'는 판단을 내립니다. 그리고 그림을 일로 삼지 않는다면, 다른 사람의 평가는 신경 쓸 필요 없이 마음대로 그리면 됩니다. 그렇지만 '그림 그리는 일을 직업으로 삼고 싶다'고 생각하는 사람도 있을 겁니다. 앞서의 질문을 한 사람도 마찬가지입니다.
왜 괴로워도 도망치지 않고 마주하려고 하는 것일까요. 바로 지금까지 자신의 그림에 즐거워한 사람이 많았고, 그 때문에 뿌듯하고 기쁜 감정을 느낀 경험을 했기 때문일 겁니다.

확실히 일러스트 일에는, 수요가 있는 그림을 억지로 그린다는 측면도 있습니다. 그렇지만 바꾸어 말하면, 모두가 원하는 선물을 주고 있다고도 할 수 있습니다.
모두가 기뻐하는 것을 제일 우선으로 생각하기, 그것이 그림을 직업으로 삼기 위한 첫걸음입니다. 평가는 그 후에 저절로 따라옵니다. 지금부터 프로를 목표로 하는 사람은 우선 그림을 일로 삼는 데에 대한 기본적인 사고방식으로 이를 기억했으면 합니다.

동영상 소개

CHAPTER 3의 각 내용은 다음의
'사이토 나오키 니코니코 동화'에서 동영상으로도 볼 수 있습니다.

Q 프로 일러스트레이터가
되려면 어떡해야 해요? (92쪽)

Q 그림을 잘 그리면 일을
받을 수 있을까요? (96쪽)

Q 하고 싶은 일을 따내려면
어떡해야 하죠? (102쪽)

Q 영업은 어떻게 해야 할까요?
(106쪽)

Q 일러스트로 돈을 벌려면
어떡해야 해요? (112쪽)

Q 회사원과 프리랜서,
어느 쪽이 좋을까요? (118쪽)

Q 프리랜서는 힘들까요?
(124쪽)

Q 본업과 부업, 어느 쪽을
선택해야 할까요? (128쪽)

Q 성공 못 하는 사람은
어떤 사람일까요? (131쪽)

※ 다른 QR코드와 같이 잡혀서 잘 인
식되지 않는 경우에는 주위의 QR
코드를 손가락 등으로 가리고 읽
어 주세요.

4

그래도 잘 못 그리겠어요

그림을 그리고 있지만 좀처럼 만족스러운 작품을 만들 수 없고, 계속 실력이 늘지 않아 고민하는 사람도 많을 겁니다.
여기서는 단숨에 그림을 잘 그릴 수 있게 되는 그림 실력 향상의 비법을 소개합니다.

Q 좀처럼 실력이 늘지 않아요

A 그림 실력이 나아지지 않는 행동을 하고 있기 때문이에요!

여기서는 그리기 전, 그리기 시작할 때, 그리는 동안, 각 단계에서 절대 해서는 안 되는 행동을 소개하겠습니다. 이를 개선해 나가면 실력 향상에 도움이 될 겁니다.

1 | 자세히 관찰하지 않는다 (그리기 전)

그림을 잘 그리는 사람은 어떤 것을 볼 때도 '나라면 어떻게 그릴까' 하고 관찰합니다. 하루 종일 내내 관찰합니다. 그림을 잘 그리는 사람은 관찰력이 뛰어납니다.
그림을 그리는 기술 이전에 '이렇게 그리자!' 하는 이미지가 자신 안에 만들어졌는지 아닌지에 따라 실력 차이가 크게 나타납니다.
관찰력을 높이는 방법으로, 사진을 찍으면서 산책하기가 추천할 만합니다.

관찰력을 높이자!

관찰력 향상 사고법

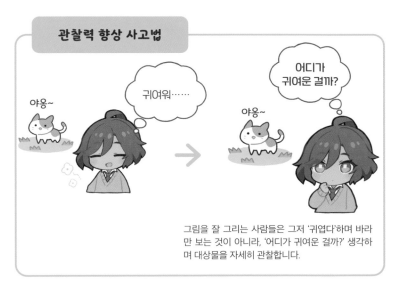

그림을 잘 그리는 사람들은 그저 '귀엽다'하며 바라만 보는 것이 아니라, '어디가 귀여운 걸까?' 생각하며 대상물을 자세히 관찰합니다.

카메라로 관찰력 향상!

사진을 찍을 때와 그림을 그릴 때의 마음가짐은 비슷합니다. '사진 찍어야지'라고 생각하면서 풍경을 보기만 해도 작품의 콘셉트, 모티브, 그림 제작에 대해 두뇌를 최대로 가동하며 생각할 수 있게 됩니다.

2 | 안을 하나밖에 내지 않는다 (그리기 시작할 때)

'나는 감이 좋으니까 틀림없이 처음에 생각한 게 최고야! 그러니 러프는 1장만 준비해도 된다'라고 믿는 사람이 많은 듯합니다.
그렇지만 이는 단지 귀찮아하는 것일 뿐, 감이 좋은 것과는 조금 다릅니다.
감이 좋고 완고한 사람과 단순히 귀찮아하는 사람의 차이는, 생각하는 양의 차이입니다.

'A안이 최고야!'라는 같은 결론에 다다랐다 하더라도, 귀찮아하는 사람은 다른 안을 만들지도 않고 'A안이 최고야!'라고 믿는 경우가 많습니다. 한편, 내 감이 좋다고 믿는 사람은 '여러 안을 만들어 비교했지만, 역시 A안이 제일 좋아'라고 판단합니다. 전혀 다르지 않습니까?

여러 안을 준비할 수 있는 이점은 스포츠와 비교해 보면 알기 쉬울 겁니다. 저는 중학교 시절 수영을 했었는데, 경기는 매우 냉혹합니다. 1년에 걸쳐 연습해 온 것을 단 한 번의 경기에서 전부 끌어내야 하기 때문입니다.
그렇지만 그림은 다릅니다. 몇 가지 안을 내서 그중에서 가장 좋은 것을 고를 수 있습니다. 수영 경기에서 몇 번이고 시간을 재고, 제일 좋은 기록으로 승부할 수 있는 것과 마찬가지입니다.

여러 안을 만들었을 때의 이점

아무리 처음에 좋은 아이디어를 떠올렸다고 해도, 적어도 B안까지는 내보는 것
이 중요합니다.

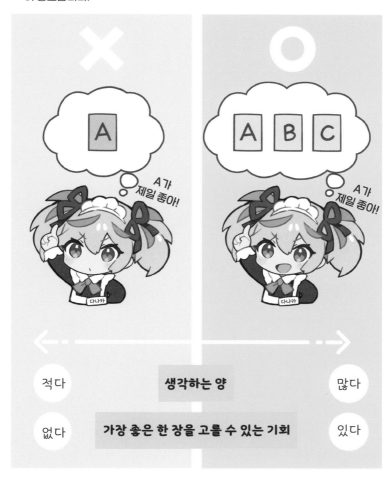

3 | 한 장에 시간을 들이지 않는다 (그리는 동안)

'그림을 잘 그리면 빨리 그릴 수 있다'고 착각하는 사람이 많습니다. 실제로 빨라지기는 하는데, 그것은 더 나중 일이고 기본적으로 그림을 잘 그리게 되면 그리는 속도는 느려집니다.

저는 잘 그린 그림이란 '한 장 안에 많은 정보가 담겨 있는 그림'이라고 생각합니다. 입체감, 디자인, 색깔, 귀여움, 재미 등도 정보입니다.
많은 정보를 정리해서 한 장의 그림에 담으려 하면 생각해야 할 것이 많아집니다.
조사해야 할 것과 시행착오에 드는 시간도 늘고, 완성될 때까지 시간이 걸립니다.
더불어 한 장의 그림에 쏟은 시간 차이가 결정적인 차이가 되어 그림에 나타납니다.

그림을 잘 못 그리는 사람은 애초에 한 장에 담을 만한 정보를 가지고 있지 않아서, 한 장의 그림에 시간을 많이 들일 수가 없습니다.

'어떻게 시간을 들이면 좋을지 모르겠다'고 하는 사람은, 다음 페이지에 있는 사항들을 의식해 보기 바랍니다.

시간을 들여서 그리려면

다음 두 가지를 시도해보자!

1. 만족할 때까지 수정하자!

형태와 위치 수정도 그림에 담기는 정보의 양으로 이어집니다. 수정 후에는 수정 전과 비교하여 어떤 효과가 있는지 확인하도록 합니다.

2. 존경하는 사람의 그림을 옆에 두자!

이상적인 작품과 자기 작품을 비교해봤는데 실망스럽다면, 그만큼 자기 작품에 정보가 부족하다는 뜻입니다. 이상적인 작품을 '이겨보자!'는 마음으로 보면, 퀄리티가 비약적으로 좋아집니다.

Q 배경 그리기가 어려워요

A 배경을 그리지 않아도 배경은 그릴 수 있어요!

그림은 배경을 그리는 편이 압도적으로 더욱 현장감과 분위기가 나고, 완성도도 더 좋아집니다.

'알고는 있지만, 배경은 어려워'라고 하는 사람도 많을 겁니다.

그래도 괜찮습니다! 풍경? 건물? 그런 것은 일절 그리지 않아도 배경을 그릴 수 있습니다!

추상 배경을 아나요? 구체적인 대상을 그리지 않는 배경을 말합니다. 이를 잘 활용하면 자연풍경이나 건물 같은, 이른바 구상 배경을 그리지 않아도 때에 따라서는 그 이상으로 효과적이고 멋진 배경을 그릴 수 있습니다.

추상 배경에는 여러 종류가 있습니다.

여기서는 다음의 일곱 가지 패턴으로 추상 배경 그리기 방법을 소개하겠습니다.

추상 배경의 종류

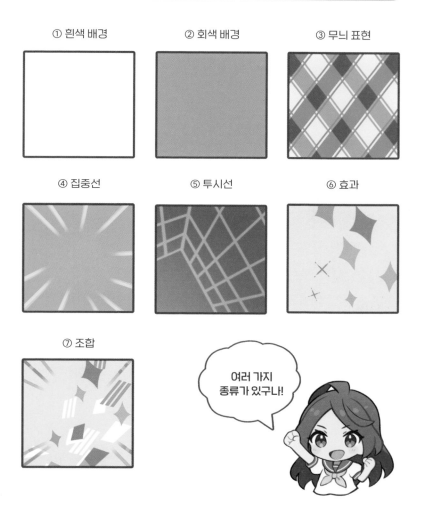

① 흰색 배경

② 회색 배경

③ 무늬 표현

④ 집중선

⑤ 투시선

⑥ 효과

⑦ 조합

여러 가지
종류가 있구나!

가장 심플한 배경입니다. 흰색 배경의 장점은 심플하게 캐릭터가 돋보인다는 점입니다. 배경을 그리지 않는 것과 흰색 배경의 차이는 반사광과 그림자의 유무입니다. 반사광과 그림자를 그리면 흰색 배경이 돌연 하얀 공간으로 변합니다.

 →

그림자

캐릭터가 지면에 닿은 부분에서 조금 떠 있을 때에는 캐릭터에서 조금 떨어진 곳에 그림자를 추가합니다.

 →

반사광

캐릭터에 지면에서 반사되어 비치는 반사광을 더합니다. '소프트 라이트 레이어'를 이용하여, 가볍게 얹었습니다.

회색 배경

기본적으로는 흰색 배경과 같은 방식이지만 배경을 회색 그러데이션으로 칠하면 차분하고 조금 더 어른스러운 분위기를 낼 수 있습니다. 흰색 배경과 마찬가지로 그림자와 반사광을 더합니다.

림 라이트

배경을 회색으로 칠해서 흰색을 사용할 수 있게 됩니다. 캐릭터에 림 라이트(후광 효과)를 주면 효과적으로 보입니다.

흰색 효과

캐릭터 앞에 흰색의 효과를 얹으면 멋있는 인상을 줍니다.

무늬 표현

줄무늬, 체크, 도트 무늬 등으로 상품 패키지처럼 세련된 분위기를 표현할 수 있습니다. 배경의 역할은 어디까지나 캐릭터를 돋보이게 하는 것이므로, 명도 변화는 되도록 적게 주는 것이 중요합니다.

명도 변화
배경 배색의 명도 변화가 커지면, 캐릭터가 돋보이지 않고 묻히므로 주의합니다.

윤곽선 그리기
화려하게 표현하면서도 캐릭터가 배경에 묻히지 않도록 할 때에는 캐릭터의 바깥 테두리를 따라 윤곽선을 그려서 캐릭터가 잘 보이도록 만듭니다.

캐릭터에서 관련된 무늬를 가져오기

무늬 표현을 발전시켜, 캐릭터에서 무늬를 가져와서 그림을 구성하는 방법입니다. 재미있는 분위기를 낼 수 있고 캐릭터의 개성을 돋보이게 할 수 있어서 추천하는 방법입니다.

예를 들면......

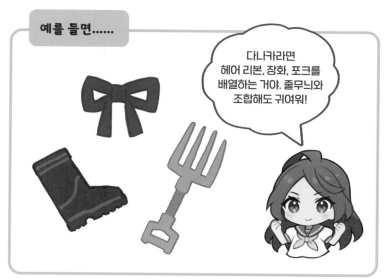

다나카라면 헤어 리본, 장화, 포크를 배열하는 거야. 줄무늬와 조합해도 귀여워!

집중선

집중선이란 만화에 사용하는 효과선으로, 박진감을 표현할 수 있습니다. 앞으로 다가오는 것처럼 나타낼 수 있어서 캐릭터가 공격하는 장면, 활기차게 뛰거나 나는 일러스트를 그릴 때 사용할 수 있습니다.

 →

그리는 방법은 기본적으로 만화에서 그리는 집중선과 동일하지만, 만화에서처럼 심플한 효과선을 일러스트에 그리면 볼품없습니다. 집중선을 밑에 깔면서, 그에 맞춰 몇 가지 색을 칠해 겹치면 좋습니다. 색에 변화를 주면 색채가 풍부한 그림으로 완성할 수도 있습니다.

투시선

1점 투시도법 등 원근법의 보조선인 투시선을 이용하여 넓은 공간을 표현합니다. 선을 캐릭터 밑에 깔면 지면에 있는 느낌이 들고, 위에 놓으면 캐릭터가 떠 있는 느낌이 납니다. 양쪽 겨드랑이에 넣으면 떠 있는 느낌과 동시에 가상공간에 있는 듯이 표현할 수 있습니다.

1점 투시도법과 어안 렌즈와 같은 투시선, 격자 모양이 아닌 다른 도형을 이용해도 매우 멋진 그림이 됩니다.

① 2점 투시도법을 이용합니다. 그림 밖에 둔 점에서부터 방사형으로 선을 그립니다.

② 선을 더합니다.

③ 앞서 그린 선을 복사, 붙여넣기, 반전하여 배치합니다.

④ 일부분을 잘라서 배치합니다. 레이어를 복사하고, 선을 살짝 흐릿하게 만들어 완성합니다.

효과만을 이용하여 배경을 표현하는 방법으로, 역동감을 표현할 수 있습니다. 캐릭터 앞과 안쪽에도 효과를 역동적으로 (흐름을 의식하면서) 배치합니다. 이해하기 쉬운 예를 들자면, 하나로 이어진 아우라 등을 사용하는 패턴이 있습니다.

꽃잎이나 물방울 같은 하나하나가 작은 입자로 그림 전체에 효과를 주면 별로 역동적인 느낌이 나지 않으므로 주의합니다.

큰 흐름을 그립니다.

큰 흐름에 따라 작은 입자로 효과를 주면 역동적인 느낌을 줄 수 있습니다.

조합

궁극적인 추상 배경인 조합입니다. 지금까지 소개한 테크닉, 추상 배경을 효과적으로 조합할 수 있다면 구상 배경을 그렸을 때보다 캐릭터를 더욱 돋보이게 만들 수 있습니다. 멋있는 조합을 찾아내어 자신만의 스타일을 만들도록 합니다.

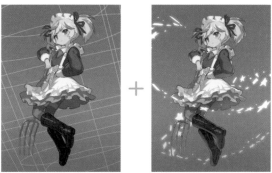

저는 투시선과 효과를 조합하는 방법을 자주 사용합니다. 역동감, 스케일을 동시에 나타낼 수 있어서, 배경을 많이 그리지 않아도 역동적으로 펼쳐지는 공간을 표현할 수 있습니다. 추상 배경의 조합에는 다양한 패턴이 있어 무한한 가능성이 있습니다. 잘 다룰 수 있게 되면, 여러분의 든든한 무기가 될 것이 틀림없습니다!!

Q 단숨에 그림 실력이 느는 방법은 없을까요?

A 연작을 그린다!

단숨에 그림을 잘 그릴 수 있게 되는, 그림 실력 향상의 비법이 있습니다. 제 경험에 따르면, 빠르게 그림 실력이 느는 사람은 반드시 이 방법을 이용했고, 실제로 저도 이 방법을 실천하기 시작한 후로 그림체가 안정되며 팔로워가 5만 명을 돌파하고 일도 늘어났습니다.

그 방법이 무엇인가 하면, 연작을 그리는 겁니다.
연작은 하나의 주제에 따른 일러스트를 몇 장 그려서 하나의 시리즈로 발표하는 방식입니다. 일러스트는 아니지만, 유명한 연작으로 말하자면 알폰스 무하의 『네 개의 예술』 등이 있습니다.

먼저 연작을 그리면 얻을 수 있는 세 가지 이점을 소개하겠습니다.

연작의 장점

그림을 그리기 위한 무기를 손에 넣을 수 있어!

연 작

손에 넣을 수 있는 **무기**란!?

1 그림체

2 대표작

3 이정표

1 | '그림체'라는 무기를 손에 넣는다

그림체는 그림 그리기에서 얼굴 역할을 합니다.
나만의 그림체를 확립하지 않고 계속 그림을 그리는 것은, 게임에 비유하자면 무기를 들지 않고 맨손으로 강력한 몬스터와 계속 싸우는 것과 같습니다.

연작을 만들 때는 여러 가지 생각을 해야 합니다. 어떤 주제로 할 것인가, 무엇을 그릴 것인가, 몇 장짜리 연작으로 만들 것인가. 그렇지만 가장 먼저 어떻게 통일감을 줄 것인가 생각해야 합니다. 그림들이 하나의 시리즈로 전달되도록, 늘어놓았을 때의 통일감을 생각해 볼 좋은 기회입니다.

그렇게 하면 지금까지 무의식적으로 그리던 선의 굵기, 색깔, 배경의 통일감, 반대로 어떤 면에서 다양성을 줄 것인가와 같은 그림의 구석구석에 이르기까지 의식적으로 생각하게 됩니다.

세세한 부분에 대해 생각하고, 시도하고, 자기 나름대로 '좋은 느낌'을 쌓아가다 보면, 자신만의 규칙을 찾아낼 수 있습니다. 이는 더 나아가 여러분의 그림체가 됩니다!! 그림체가 불안정하여 고민 중인 사람은, 꼭 연작에 도전해 보기 바랍니다.

2 | '대표작'이라는 무기를 손에 넣는다

SNS에는 매일 방대한 양의 일러스트들이 올라오기 때문에 아무리 잘 그린 일러스트를 SNS에 올려도 보는 사람에게 '그림 잘 그리네' 하는 인상만 주고 끝날 수도 있습니다. 그리고 '그림을 잘 그린다'라는 인상 하나만으로 자신의 이름을 기억해 주길 바라기는 상당히 어렵습니다. 하나의 작품만으로는 아무리 노력해도 파묻히고 맙니다.

그렇기에 연작이 필요합니다. 왜냐하면 연작은 이미지를 만들 수 있기 때문입니다.
예를 들면 수트 입은 남자, 메이드, 드래곤 등의 주제로 연작을 계속 발표하면, '드래곤 하면 A지!', 반대로 'A라고 하면, 드래곤을 그리는 사람이지!'라는 이미지를 정착시킬 수 있고, 여러분의 이름을 쉽게 기억하게 됩니다.

게다가 놀랍게도 일이 들어오게 됩니다! 예를 들어 드래곤 게임 기획안이 시작될 때, '드래곤하면 A'라는 이미지가 확립돼 있으면, '이것은 A에게 의뢰하자'하고 이름을 떠올리게 됩니다.
그렇게 되면 이제 승기를 잡은 겁니다! 이렇게 강력한 무기가 어디 있을까요!?

3 | '이정표'라는 무기를 손에 넣는다

'최근에 어떤 일러스트를 목표로 하면 좋을지 모르겠다'고 고민한 경험은 없나요?
어떻게 그려야 할지, 어떻게 변화를 줘야 할지 알 수 없게 되는 일도 있을 겁니다. 그렇지만 괜찮습니다. 연작을 그리면 그 불안을 해소할 수 있습니다.

연작을 그리면 자연스럽게 그 작품들을 나란히 놓고 비교할 기회가 늘어납니다. 작품을 나란히 놓고 비교해보면 스스로 자신의 장점과 과제를 찾아내기 쉬워집니다.
'나는 따뜻한 색 계열을 예쁘게 그린다', '나는 선의 강약 표현이 서툴다'는 식으로, 한 장짜리 작품 하나를 그리기만 해서는 보이지 않던 자신의 장점과 앞으로의 과제가 드러나게 됩니다.
즉 '이정표'라는 무엇보다도 든든한 최강의 무기를 손에 넣을 수 있는 겁니다.

실제로 연작을 만드는 방법은 그렇게까지 어렵지 않습니다. 캐릭터 일러스트로 연작을 만드는 방법은 간단히 다음 네 가지로 나누었으니 참고하기 바랍니다.

연작 만드는 법

연작은 처음부터 네 장을 그리기로 정했어도, 처음에는 두 장으로 구성된 연작으로 시작하여 그 두 장이 잘 그려지면 다음 작품을 이어 그려도 상관없습니다. 자신에게 맞는 스타일로 그려보세요!

1. 2차 창작

좋아하는 콘텐츠로 연작을 만든다

- 초보자에게 추천한다
- 캐릭터를 디자인할 필요가 없고, 캐릭터 디자인 공부도 된다
- 인기 콘텐츠는 팔로워가 늘기 쉽다
- 나에게 저작권이 없으므로, 작품을 주의하여 취급한다

2. 내 캐릭터 (오리지널 캐릭터)

'내 캐릭터'를 이용하여 연작을 만든다

- 그리는 캐릭터로 고민하지 않는다
- 계절에 따른 일러스트에도 응용할 수 있다

3. 의인화

주제에 따른 디자인을 만든다

- 예를 들어 '과자'라는 주제 등으로 캐릭터를 여러 개 만든다
- 상상력이 풍부해지므로 추천한다

4. 세계관

배경 및 세계관부터 만든다

- 상급자용이다
- 예를 들면 '홍콩의 카오룽 같은 주상복합 빌딩 숲에서의 일상생활'처럼 세계관을 먼저 정하고, 그 속에서 캐릭터가 생활하는 모습을 그려나간다
- 보는 사람의 상상을 자극하는 방법이다

Q 그림에 재능이 없는 사람은 어떡하면 좋을까요?

A **그림에 재능은 필요 없어요!**

저는 10대, 20대 때에 성장이 느려서 고민했습니다. 자신에게 재능이 없음을 원망한 적도 있습니다. 그렇지만 얼마 지나지 않아 어느 한 결론에 이르렀습니다.
'그런 생각 해도 소용없어! 그래도 잘 그리고 싶어!!'

지금부터 소개하는 내용은, 저와 마찬가지로 '나는 특별한 재능이 없어. 그래도 잘 그리고 싶어!'라고 생각하는 사람들이 봤으면 합니다.
타고난 재능 따위에 의지하지 않고도, 누구나 확실하게 성장 속도를 끌어올리는 방법이 있습니다.

바로 발견의 양을 늘리는 겁니다. 성장 속도가 빠른 사람은 많은 것을 '발견'합니다.

하나를 들으면 다섯 가지를 깨닫는다. 바로 이것이 성장 속도를 올리는 요령입니다.

'하나를 듣고 다섯 가지를 깨닫는다고? 그것을 재능이라고 하는 게 아닐까?'라는 생각이 들 수 있습니다. 확실히 그렇습니다.
흔히들 하는 말 중에 '안테나를 세워라!'라는 말이 있습니다. '집중하여 생활하다 보면 다양한 정보를 얻을 수 있고 많은 깨달음을 얻을 수 있다'라는 뜻인데, 왠지 막연해서 이해하기 어렵습니다.

그래서 저는 다음과 같은 방법을 추천합니다. 심플하지만 아주 효과적입니다.
바로 평소와 다른 일을 하는 것이 중요합니다! 구체적으로는,

1 선의 굵기를 바꾸어 본다
2 색을 바꾸어 본다
3 그리는 순서를 바꾸어 본다

하나씩 설명해 보도록 할까요.

1 | 평소 사용하던 선의 굵기를 바꾸어 본다

여러분은 선의 굵기를 의식적으로 바꾸어 본 적이 있나요?
조금 그려보기만 해도 굵은 선과 가는 선의 차이를 알 수 있을 겁니다.
그 차이를 깨달을 수 있으면, 다음에 그릴 때는 '부드러운 느낌을 넣고
싶으니 선을 조금 가늘게 하자'라고 생각할 겁니다.
이는 상대방에게 전달되는 정보를 제어한다는 의미입니다. 선 굵기 하
나 바꾸는 것만으로 전달되는 정보를 제어할 수 있습니다.

선의 진하기도 정보를 제어하는 데 도움이 됩니다. 그 일례로 선의 진
하기에 따라 대상물이 앞에 있는가, 안쪽에 있는가 하는 정보를 그림에
담을 수 있습니다.

그 밖에도 '컬러 트레이스'라고 해서, 그 선의 주변 색과 비슷한 색으로
채색하는 기술이 있습니다. 예를 들어 얼굴 윤곽을 컬러 트레이스 하는
경우에는 검은색이 아닌 피부색이 짙어진 색, 갈색 등으로 선을 그립니
다. 주변 색과 선이 어우러지게 하여 그림에 일체감을 주는 수법인데,
이처럼 선의 진하기를 달리해도 정보를 제어할 수 있습니다.

선으로 전달되는 정보를 제어한다

선 하나만 바꾸어도 많은 것을 발견할 겁니다.

굵은 선 ← 굵기 → 가는 선

- 박력 있는 느낌을 준다
- 존재감을 나타낸다
- 멀리서도 잘 보인다
- 부드러운 느낌을 내기는 어렵다
- 선을 많이 그리면 뒤섞인다

- 부드러움, 유연함을 표현하기 쉽다
- 선을 많이 그려도 깔끔해 보인다
- 세세한 뉘앙스를 표현할 수 있다
- 멀리서 보면 잘 안 보인다
- 그리는 데 시간이 걸린다

진한 선 ← 진하기 → 연한 선

- 그림에 '이것은 앞에 위치해있다'는 정보를 줄 수 있다

- 그림에 '이것은 안쪽에 위치해있다' 라는 정보를 줄 수 있다

컬러 트레이스

- 주변 색과 선이 어우러지게 하여, 그림에 일체감을 줄 수 있다

2 | 평소에 사용하던 색을 바꾸어 본다

그림은 정확한 색으로 그리기만 하면 모양이 다소 무너져도 별로 신경 쓰이지 않을 정도로, 색이 가진 힘은 강력합니다.

저는 고등학교 때, 미술 학원에서 '컬러 감각 제로 대장'이라는 이상한 별명으로 불렸을 정도로 색을 잘 다루지 못했습니다. 잘 못하는 것을 극복하려고 적극적으로 색을 쓰다 보니 어느새 '사이토는 색을 예쁘게 쓴다'라는 말을 듣는 일이 많아졌습니다.
서투른 것은 극복만 하면 오히려 강력한 무기가 되기도 하므로 '나는 컬러 감각이 없구나'라고 생각하는 사람도 포기하지 마세요.

추천하고 싶은 방법은, 자신이 좋아하는 화보나 사진집 등의 색깔만 따라 하는 방법입니다.
그림 소재와 구도는 자신이 정한 일러스트를 준비하고, 색만 자신의 마음에 든 그림이나 사진을 따라 칠하도록 합니다.
다른 사람의 그림이나 사진의 색상을 따라 그려보면 색에 대한 이미지의 폭을 넓힐 수 있고 색에 더욱 민감해지도록 감각을 키울 수 있습니다.

화보이나 사진집에서 색깔만을 따라 그려본다

그림의 이미지를 확 바꾸어놓을 수 있을 만큼 색의 위력은 엄청납니다. 색에 대한 고
정 관념과 버릇은 없는지 다음과 같은 방법으로 확인해 봅시다.

예쁜 색
없을까—

- 무심코 도중에 같은 색을
 사용한다
- 대체로 비슷비슷한 그림만
 완성된다

색에 대한 이미지가 달라지면

이 색
예쁘다!!

'이런 색을 써도 되는구나!'

'이 색깔 조합도 좋다!'

위와 같은 의외의 발견을 하게
된다

3 | 평소와 다르게 그리는 순서를 바꾸어 본다

사실 세 가지 방법 중에서 이 방법이 가장 효과적입니다.

제가 일러스트 그리는 방법에는, 다른 사람들과 다른 점이 있습니다. 아마 대부분의 사람들은 선 그림을 그리고 나서 색을 칠합니다. 그렇지만 저는 색을 칠하고 나서 선을 그립니다.

그렇게 하게 된 계기는, 몬스터 일러스트에서 캐릭터 일러스트로 전향하려던 때였습니다. 몇 번을 해도 선으로 마음에 드는 모양을 표현할 수 없었습니다. 그래서 무리하게 색을 마구 칠하고 나서 수정했더니 마음에 드는 모양으로 나왔습니다.
'그렇구나. 나는 아직 색을 칠한 상태까지 염두에 두면서 선을 그리지 못하는구나. 하지만 색을 칠한 상태라면 마음에 드는 모양으로 수정할 수 있어!'라는 사실을 깨달은 겁니다.

그 밖에도 만드는 순서를 바꾸면 이처럼 잘 되는 일이 많을 겁니다.
'뭔가 잘 안 되네'라는 생각이 들 때는 평소와 순서를 바꾸어 보면 생각하지 못했던 돌파구가 열릴 겁니다.

그리는 순서를 바꾸자

발견의 양을 늘리는 데 가장 효과적입니다! 지금까지와는 다른 순서와 방향에서 그리다 보면 쉽게 발견할 수 있습니다.

예를 들면...

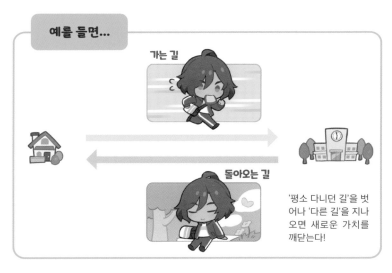

'평소 다니던 길'을 벗어나 '다른 길'을 지나오면 새로운 가치를 깨닫는다!

그림도 마찬가지

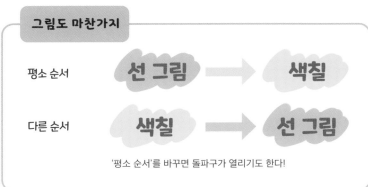

'평소 순서'를 바꾸면 돌파구가 열리기도 한다!

Q 연습해도 그림 실력이 늘지 않아요

A 센스를 키우는 방법을 모르니까요!

같은 시간을 연습했는데 그림 실력이 느는 사람과 늘지 않는 사람의 차이는 어디에서 비롯되는 것일까요? 몇 가지 이유가 있지만, 저는 센스의 차이라고 생각합니다.

미리 말해 두자면, 센스와 재능은 다릅니다.
분명 태어나면서부터 뛰어난 재능을 가진 사람은 극히 일부일지도 모릅니다. 그렇지만 그런 사람들을 생각한다고 해서 자신의 능력이 향상되지 않으므로 여기서는 무시하겠습니다. 센스는 몇 살부터라도 키울 수 있습니다. 즉 몇 살부터라도 그림 실력이 늘 수 있다는 말입니다!

그렇지만 센스를 키운다고 해도 무엇을 어떻게 하면 좋을지 알 수 없을 겁니다.
그러니 센스를 분해해 보도록 합시다. 센스는 다음의 세 가지로 분해하여 키우면 됩니다!

센스는 세 가지로 나뉜다

목적 × 행동 × 정밀도로 분해해봐!

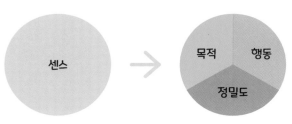

목 적

'지금 무엇을 가장 중요하게 여길지'를 정한다
세 가지 중에서 가장 중요한 부분이다

행 동

'목적을 무엇보다도 우선시하도록' 의식하여,
목적과 관계없는 행동은 가능한 한 제쳐두고,
일정 기간 동안 우선시해야 할 행동을 취한다

정밀도

왜 성공했는가, 왜 실패했는가를 생각하고 다음에는
어떻게 하면 정밀도를 높일 수 있을지 생각한다

1 | 목적을 정하는 능력

저의 체험담을 예로 들어 보겠습니다. 저는 몬스터를 그렸었는데, 원래부터 캐릭터를 그리고 싶었던 저는 서른 살이 되어 캐릭터를 그리기로 마음먹었습니다. 이 경우 목적은 '캐릭터 일러스트레이터가 되는 것'입니다.

2 | 행동하는 능력

목적을 결정했다면, 다음은 실제로 행동할 뿐입니다.
목적을 달성하기 위해 어떻게 행동할지 생각하고, 철저하게 그 행동을 계속 실천합니다.
저의 경우, 먼저 캐릭터 일을 의뢰받아 와서 자신에게 어떠한 능력이 부족한지 철저히 파악하여 오로지 그 부분만을 연습했습니다.
그 기간 동안 그 밖의 일은 전부 제쳐두었습니다. 놀 시간을 포기하고 식사와 수면 이외에는 그림 연습에 할애했습니다. 여하튼 목적에 관계된 일을 하는 것이 중요하다는 말입니다.

실제로 행동하기는 정말 무섭지만, 어찌 됐든 해보지 않고서는 아무것도 바뀌지 않습니다.
그리고 도전에 실패했을 때야말로, 진정한 의미로 센스를 키울 수 있다

고 생각합니다.

저도 실패로부터 많은 것을 배워 왔습니다. 굉장한 가치를 얻었다고 실감했습니다. 실패는 도전으로 얻을 수 있는 가치입니다! 여러분도 과감하게 행동해 봅시다!!

3 | 정밀도를 높이는 능력

왜 성공했는가, 왜 실패했는가를 여기서 차분히 생각해 봅시다.

이러한 일련의 작업은 '자전거 타는 법을 배우는' 과정과 비슷합니다. 실제로 타 보고 어떻게 넘어졌는지, 언제 넘어지기 쉬운지 스스로 고생하며 배우면 자전거를 탈 수 있게 됩니다.

센스를 키우는 방법도 마찬가지입니다. 먼저 스스로 행동해 봅니다. 그리고 '다음에는 반드시 해낼 거야!'하는 강한 마음가짐으로 포기하지 않고 시행착오를 거쳐 정밀도를 높입니다. 그렇게 하는 것이 무엇보다도 중요합니다.

성공 정밀도를 높이려는 과정을 통해 센스가 확실히 다듬어져 갑니다. 평소에 일러스트를 제작할 때도 이러한 사고방식을 적용해 보면 어떨까 합니다.

동영상 소개

CHAPTER 4의 각 내용은 다음의
'사이토 나오키 니코니코 동화'에서 동영상으로도 볼 수 있습니다.

Q **좀처럼 실력이 늘지 않아요**
(140쪽)

Q **배경 그리기가 어려워요**
(146쪽)

Q **단숨에 실력이 느는
방법은 없을까요?** (156쪽)

Q **그림에 재능이 없는 사람은
어쩌면 좋을까요?** (162쪽)

Q **연습해도 실력이 늘지 않아요**
(170쪽)

※ 다른 QR코드와 같이 잡혀서 잘 인식되지 않는 경우에는 주위의 QR코드를
손가락 등으로 가리고 읽어 주세요.

5

의욕이 생기지 않아요

'그림을 잘 그리고 싶다'라고 생각하지만, 좀처럼 행동으로 옮길 수 없나요? 어쩌면 지금 슬럼프일지도 모릅니다……. 그럴 때를 위한 해결법을 소개하겠습니다. 의욕도 집중력도 약간의 요령으로 되찾을 수 있습니다!!

| Q | 의욕이 생기지 않아요 |

| A | 잘못된 습관을 반복하고 있기 때문이에요! |

일러스트레이터에게 의욕과 동기부여를 하는 일은 사활이 걸린 문제입니다.

의욕은 테크닉 같은 것보다도 훨씬 중요하다고 생각합니다.

동기를 부여하지 못하는 사람은 의욕이 떨어지는 잘못된 세 가지 습관을 지닌 경우가 많습니다. 순서대로 설명해 볼까요.

1 │ 작은 성공에 대한 체험이 부족하다

의욕이 생기지 않는 사람은 작은 성공에 대한 체험이 매우 부족합니다.

그러면 어떻게 하면 작은 성공을 체험해나갈 수 있을까요?

사실 정말 간단합니다. 바로 달력에 일정을 적고 최대한 활용하는 겁니다!

달력을 최대한 활용한다

종이 선호

눈에 보인다!

둘 다 OK !

앱 선호

기능이 편리하다!

일	월	화	수	목	금	토
31	1 자료 찾기	2	3 러프	4	5	6 선 따기
7	8	9 서점	10	11	12	13

창작 활동에 대한 일정을 적어보자!

달력에 일정을 적는 사람은 많습니다. 그러나 적기만 해서는 달력의 기능을 절반밖에 사용하지 못하고 있는 겁니다.

달력의 또 다른 기능은 '내가 이룬 일'을 기록하는 성공 노트입니다.

달력에 쓴 일정은 무언가 특별한 이유가 없는 한 그대로 실행할 겁니다. 그렇기에 달력에 적은 일정은 높은 확률로 달성되는 것이기도 합니다.

'지적을 받았어. 나는 재능이 없나 봐'라고 자신감이 흔들렸을 때, 이 성공 노트가 있으면 '지금까지 이만큼 이뤄왔어!! 이 노력은 헛되지 않아!'라고 생각할 수 있을 겁니다.

2 | "아이, 아니에요"가 입버릇이다

특히 향상심이 있고 성실한 사람일수록 이런 경향이 강합니다.

예를 들어서,

A : "일러스트가 정말 멋지네요!!"

여러분 : "아이, 아니에요! 저는 아직 멀었어요. 그보다도 A가 더 대단해요!"

의욕이 생기지 않는 사람은 이처럼 칭찬을 받아들이는 데 서툰 사람들

이 많습니다. 여러분을 칭찬해 준 사람은 여러분의 작품에 감동해서 꼭 전하고 싶었던 말이었을 수도 있지 않을까요? 그것을 "아이, 아니에요" 라고 받아넘기는 것은 실례입니다.

칭찬은 반드시 받아들이도록 합시다!!
"고맙습니다. 힘이 되네요!" 이처럼 그 사람의 생각을 받아들이면 여러분의 에너지로 바꿀 수 있습니다.

3 | 실패를 너무 피한다

많은 사람이 실패는 쓸데없는 일, 무가치한 일이라고 생각할지도 모르지만 그렇지 않습니다. 오히려 실패는 더할 나위 없이 엄청난 가치가 있습니다.

한번 상상해 봅시다. 자랑거리와 무용담만 이야기하는 사람이 있으면 어떻습니까?
'이 사람은 항상 자랑스럽게 이야기하는데, 전혀 흥미가 생기지 않아' 라는 생각이 들지는 않나요? 다른 사람의 성공담은 '그 사람이니까 성공할 수 있었어, 나와는 관계없다'고 생각하고 곧이듣지 못하는 경우가 많습니다.

그런데 실패담이라면 어떻습니까?

'지금 성공한 사람도, 과거에는 실패도 했다. 자신과 비슷할 수도 있다'고 신기하게도 곧이들을 수 있지 않을까요? 그리고 '나도 잘해보자'는 생각도 들 수도 있을 겁니다.

실패담은 다른 사람의 기운을 북돋아 줍니다. 생각하기에 따라서는 엄청난 가치가 있습니다. 성공담에는 이런 가치가 없습니다.

그렇기에 저는 실패하면 그때는 괴롭지만, 한편으로 '모두에게 에너지를 줄 수 있는 이야깃거리가 생겼다'라고 생각합니다. 실패는 그 자체로 가치가 있습니다.

그렇게 생각하면 조금 발돋움하거나 새로운 도전도 두렵지 않습니다. 물론 성공해서 얻는 것도 있지만 실패하지 않고서는 얻을 수 없는 가치도 있습니다.

그렇기에 실패가 두려워서 의욕이 생기지 않는 사람은, 오히려 적극적으로 실패해봅시다! 실패한다고 해서 여러분의 가치가 떨어지지는 않습니다. 반대로 실패하면 할수록 여러분의 가치는 올라갑니다.

실패할 각오로 새로운 일에 적극적으로 도전하도록 합시다!!

의욕 에너지 향상법

일상 습관을 다시 살펴보면 확실하게 동기를 부여할 수 있습니다.

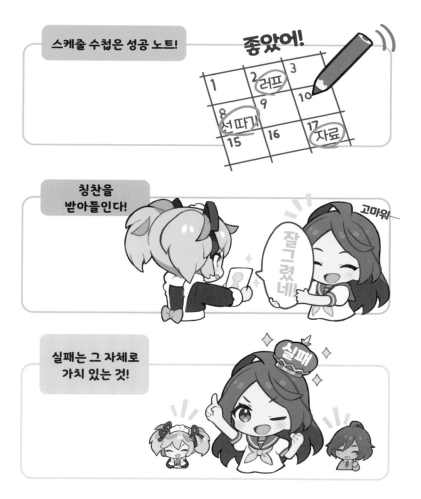

Q 의욕은 있지만 집중할 수 없어요

A 원인은 '불안감'!

작품을 만들 때 '의욕은 있지만, 집중할 수 없다', '다른 일이 신경 쓰여서 중간에 그만둔다' 이런 적 없나요?

여러분은 왜 집중할 수 없을까요. 집중력을 빼앗는 그 첫 번째 원인은 바로 불안감입니다.

사람은 불안감을 느끼면 정신이 산만해지고 지금 해야 할 일에 집중할 수 없게 됩니다.

장기간에 걸쳐 불안감을 계속 느끼게 되면, 뇌가 위축되어서 인지능력이 제대로 기능하지 않게 된다고도 합니다. 그 정도로 불안감은 사고력과 집중력에 영향을 미칩니다.

여기서는 무의식적으로 불안감을 증폭시키고, 여러분의 집중력을 빼앗는 행동 TOP 3와 제가 실천하는 대책법을 소개하겠습니다.

집중력 빼앗는 행동 TOP 3

어떤 행동이 문제가 될까?

1위

피곤하다고 말한다

피곤해애~

2위

장래에 대하여
고민한다

3위

모든 댓글에 답한다

| SNS의 모든 댓글에 답한다

'모든 댓글에 답을 해야 직성이 풀린다'라고 하는 사람도 있을 겁니다. 이는 '누구에게도 미움을 받고 싶지 않기'를 바라는 인간의 습성과 '답을 하지 않는다고 한 소리 들으면 어쩌지' 하는 여러분의 두려움이 만들어낸 환상에서 비롯된 겁니다.

그러므로 '반드시 답을 해야 한다'라는 의식을 먼저 버려야 합니다.

'댓글을 완전히 무시하기에는 마음에 걸린다'라고 생각하는 사람도 있을 겁니다.

저는 댓글 대신 '좋아요'를 누릅니다. 그리고 '좋아요'만으로는 전할 수 없는 마음이 들 때만 댓글을 다는 식으로, 자신만의 규칙을 정해 두기만 해도 불필요한 불안감으로부터 해방되어 마음이 편해집니다.

사람은 시간과 집중력에 한계가 있습니다. 댓글 하나하나에 마음을 담아 답을 하면 창작 시간과 집중력을 빼앗깁니다.

집중력을 어디에 사용할 것인가를 생각해야 합니다.

2위 | 장래에 대하여 고민한다

저도 10대, 20대 때는 불안감으로 가득했습니다. 머릿속에서 나쁜 이미지만 맴돌아 밤잠을 설쳤습니다. 늘 수면이 부족했습니다. 이런 상태에서는 창작에 집중할 수가 없었습니다. 그럴 때에는 무작정 종이에 고민이나 불안을 쓰는 것이 도움이 되었습니다.

머리로만 생각하면 불안감이 불안감을 낳습니다. 그렇지만 종이에 자기 생각을 적어 내려가면 미래에 대한 막연한 불안감이 사라지고, 그 대신에 불안감을 해소하려면 구체적으로 무엇을 해야 하는지를 시각화할 수 있습니다.

다음 페이지에서 고민이 있을 때 어떻게 써야 하는지 자세히 알아보도록 하겠습니다.

'뭔가 불안하다' 싶을 때는 꼭 이 방법을 시도해 보기 바랍니다.

1위 | "피곤해"라고 말한다

"피곤해" 이 한마디가 여러분을 불안하게 합니다.

뇌는 가장 가까운 사람의 말에 영향을 받기 쉽다는 사실이, 뇌 과학을 통해 증명되었습니다.

불안감을 해소하는 쓰기 기술

『토요타에서 배운 종이 한 장으로 요약하는 기술』(아사다 스구루 저/시사일본어사)이라는 책에서 소개하는 '로직 3'라는 쓰기 방법을, 제 나름대로 편집하여 그림이나 창작물에 대한 고민, 생각을 정리할 때에도 사용할 수 있도록 만든 겁니다.

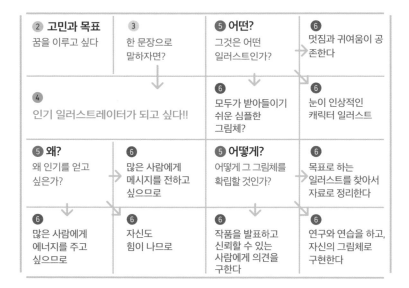

② 고민과 목표	③	⑤ 어떤?	⑥
꿈을 이루고 싶다	한 문장으로 말하자면?	그것은 어떤 일러스트인가?	멋짐과 귀여움이 공존한다
④ 인기 일러스트레이터가 되고 싶다!!		⑥ 모두가 받아들이기 쉬운 심플한 그림체?	⑥ 눈이 인상적인 캐릭터 일러스트
⑤ 왜?	⑥	⑤ 어떻게?	⑥
왜 인기를 얻고 싶은가?	많은 사람에게 메시지를 전하고 싶으므로	어떻게 그 그림체를 확립할 것인가?	목표로 하는 일러스트를 찾아서 자료로 정리한다
⑥ 많은 사람에게 에너지를 주고 싶으므로	⑥ 자신도 힘이 나므로	⑥ 작품을 발표하고 신뢰할 수 있는 사람에게 의견을 구한다	⑥ 연구와 연습을 하고, 자신의 그림체로 구현한다

준비물과 쓰는 방법

A4나 B5 사이즈 정도의 종이
초록색, 파란색, 빨간색이 든 삼색 펜(연필로도 가능)

① 선을 그어 나눈다
② 맨 왼쪽 위에 고민과 목표를 적는다
③ 그 오른쪽 옆에 '한 문장으로 말하자면?'이라는 질문을 쓴다
④ 그 답을 아래 칸에 빨간색 펜으로 쓴다
⑤ 세 가지 질문을 쓴다
 왜? 어떤? 어떻게?
⑥ 각각에 대한 답을 나머지 칸에 쓴다

가장 가까운 사람이 하는 말, 즉 자신이 내뱉은 말은 자기 자신에게 강한 영향을 미칩니다.
하루를 마무리하며 "피곤해"하고 말하면 스스로 부정적인 의미를 부여하게 됩니다.

그렇다면 이 뇌의 습성을 거꾸로 이용하여 "열심히 했다!"고 말하면 어떨까요?
사람은 신기하게도 '피곤하다'는 부정적인 생각을 할 때에는 사고가 정지되는 경향이 있는데, '열심히 했다!'고 긍정적인 생각을 하는 순간, 갑자기 사고가 돌아가기 시작합니다. '이런 좋은 일이 있었어. 이건 다음으로 이어질 수 있을 거 같아' 하고 긍정적으로 생각하게 됩니다.
자신의 기분을 긍정적으로 유지하는 것은 행동, 즉 집중력과 직결됩니다. 기분이 처지는 일이 있더라도 의식적으로 긍정적인 말로 다시 파악하도록 합시다.

집중력을 높이려면 불안감을 없애는 것이 중요합니다.
왜 집중력을 높여야 하냐면 바로 지금을 전력으로 살기 위해서입니다.
지금 자신의 행동이 미래를 만듭니다. 여러분은 지금 현재의 행동에 얼마나 집중하고 있나요?
보다 좋은 미래를 만드는 습관을 들이기 위해서도, 일단 하루의 마지막은 "지쳤어……"가 아니라 "열심히 했다―!!"로 마무리 지어 볼까요?

Q 슬럼프에 빠지면 어떡해야 하죠?

A 계속 그리세요!

그림 실력을 향상하는 과정에는 그림을 그리기 괴로운 시기가 분명히 존재합니다. 그럴 때도 저는 그리는 것을 포기하지 않고, 생각하며 계속 그리는 편이 좋다고 생각합니다. 그 이유는 다음과 같은 세 가지입니다.

이유 1 │ 생각하는 일은 사실 즐거우므로

그림에서 '생각하다'란 '발견하다'라는 뜻입니다.
그리고 무엇을 발견하든 자유입니다!!

예를 들면 '선을 굵게 그리면 그림이 힘 있어 보인다', '눈 안에서 빛나는 부분을 크게 그리면 캐릭터가 생기 있어 보인다'와 같은 세세한 발견을 쌓아가는 일을, 저는 '생각하며 그림을 그린다'고 이야기합니다. 아무것도 아닌 것 같은 발견도 차곡차곡 쌓아나가다 보면 다른 사람이 된 것처럼 그림 실력이 좋아집니다.

발견하는 즐거움을 배로 늘리는 요령은 발견한 것을 메모해 두는 겁니다. 메모를 하면 자신의 수준이 올라간 사실을 시각적으로 되돌아볼 수 있습니다.

더 빨리 발견하는 연습법이 한 가지 더 있습니다. 좋아하는 사람의 그림을 모사하는 겁니다.

모사를 하는 목적은 발견입니다. '이런 위치에 눈을 그린다고?' 이처럼 보기만 해서는 몰랐던 작가가 그림에 숨겨둔 비밀 레시피 같은 정보들을, 신기하게도 모사를 하다 보면 발견하게 됩니다.

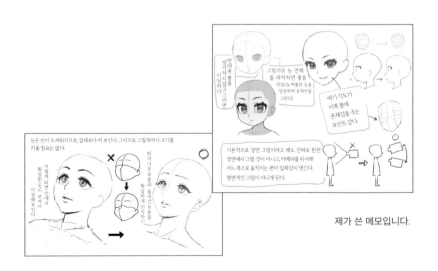

제가 쓴 메모입니다.

이유 2 | 괴롭다고 느낄 때가 바로 성장하고 있는 순간이므로

성장에는 다음 페이지와 같은 단계가 있습니다.
그중에서 '기분 좋아!'라고 생각하는 '쾌적'한 상태인 사람이 있습니다.
누구일까요?
한편으로 최고로 불쾌한 상태인 사람도 있습니다. 그리던 그림을 구겨서 휴지통에 휙 던져버리고 싶은 상태입니다. 이 상태를 슬럼프라고 말하기도 합니다.

여기서 포인트는, 슬럼프는 맨 아래 계단에서 두 번째 계단을 올라갈 때에 빠진다는 점입니다. '슬럼프는 지금까지 할 수 있었던 일을 갑자기 못 하게 되는 것이 아닌가?'라고 생각할 수도 있겠지만, 대부분의 경우에는 착각입니다.

왜 할 수 없게 된 것처럼 느낄까요?
바로 가장 아래 단계에 있는 사람이, 자신은 그릴 수 있다고 착각하고 있는 상태이기 때문입니다.
그 사람이 어느 순간에 (책을 읽거나 잘 그린 그림을 보고 무언가를 알아차리고) 보는 눈의 수준만 올라가 버리는 경우가 있습니다. 이때 안목만 높아지고, 기술은 따라가지 못하는 상태가 됩니다. 그렇기에 못 그리겠어! 괴로워!! 하는 이것이 바로 슬럼프의 정체입니다.

성장 계단

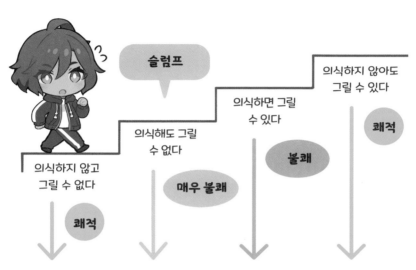

슬럼프

의식하지 않아도
그릴 수 있다

의식하면 그릴
수 있다

쾌적

의식해도 그릴
수 없다

불쾌

매우 불쾌

의식하지 않고
그릴 수 없다

쾌적

그림을 안 그리는 사람
은 거의 이 상태입니다.
개중에는 자신이 '그림
을 그릴 수 있다'고 생각
하는 사람도 있습니다.

머리로는 알아도 그릴
수 없는 상태입니다.
그저 괴롭습니다.

의식하면 그릴 수 있지
만, 조금만 방심하면 그
릴 수 없는 상태입니다.
그렇지만 그릴 수 있었
을 때의 기쁨으로, 그
괴로움을 상쇄할 수 있
는 단계입니다.

그림을 그리기만 하면
전부 걸작이 탄생! 이상
적입니다. 다만 이 영역
에 있는 사람은 극히 일
부입니다.

슬럼프 상태는 성장 중이라는 증거입니다!

그리는 것을 포기하고 한 계단 아래로 내려가지
말고, 힘들어도 앞을 향해 한 계단 더 올라갈 수
있도록 조금만 더 힘내요!

이 상태를 벗어나려면 두 가지 방법이 있습니다.

하나는 연습을 많이 하여, 높아진 상태의 안목을 기술이 따라잡을 수 있도록 해서 한 계단 위로 올라가는 방법입니다. 다른 한 가지는 잠시 쉬고 한 계단 아래로 내려가는 방법입니다.
여기서 많은 사람들이 계단을 내려가고 맙니다. 여러분도 이런 조언을 들은 적이 없나요?
"슬럼프에 빠졌을 때는 그림에서 잠시 벗어나면 저절로 좋아질 거야."

이 조언은 '불쾌한 상태에서 벗어나는 방법'으로는 틀리지 않았습니다.
다만, 이 해결 방법은 '성장'이 아니라 퇴화를 의미합니다.
확실히 이 단계에서는 굉장히 괴롭지만 모처럼 계단을 한 계단 올라왔으니 조금 더 힘내서 한 계단 더 올라가고 싶지 않나요?

이 단계를 넘어서 세 번째 계단까지 올라갈 수 있으면, 신기하게도 자신의 그림에 담은 메시지와 그림의 장점이 많은 사람에게 전해지게 됩니다. 일러스트레이터로서 굉장히 기쁜 순간입니다.

이를 목표로 슬럼프를 극복해 보지 않겠습니까? '이 고통은 퇴화가 아니라 성장이다!' 하고 긍정적으로 받아들일 수 있으면 슬럼프도 극복할 수 있을 겁니다.

포기하지 마세요! 이제 한 걸음 남았습니다!!

이유 3 | 생각하면 생각한 만큼 보답받으므로

도저히 잘 그릴 수 없어서 굉장히 많이 생각했던 경험은, 그 자체로 훌륭한 재산이 되어 남습니다.

저도 그림을 그리다 보면 벽에 자주 부딪힙니다. 그때는 힘들지만, 이때의 경험과 생각했던 것을 친구가 고민할 때 이야기하면 "참고가 됐어"라거나 "뭔가 힘이 됐어"라는 반응을 할 때가 있습니다.

생각한 만큼 자신의 재산이 되고, 그것을 누군가에게 선물할 수도 있습니다.

그렇게 생각하면 조금 멋지지 않나요?

조금 험난한 길일 수도 있지만 생각하고 그리면 얻을 수 있는 것들이 많습니다. 부디 긍정적으로 계속 제작해 갔으면 좋겠습니다.

슬럼프 탈출법

'그림 그리기'로 슬럼프를 탈출해봐!

슬럼프란 성장 과정

이게 슬럼프구나!

슬럼프는 성장의 고통!
여기서 힘내야 한다!!

의식해도 그릴 수
없다

의식하지 않고
그릴 수 없다

생각하고 그리자

좋아하는 그림을
'모사'해보자
많은 것을 발견할 수 있다!

아하, 이렇게
그리는 거구나!

Q 그림 그리기가 괴로울 때는 어떡해야 하죠?

A 잘 그리려고 하기 금지!

'그림 그리기 괴로워졌어' 이런 생각을 한 적 있나요?

지금까지 계속 '실력 향상을 위해 ○○를 하자'라는 내용을 이야기했는데, 여기서는 정반대 내용을 이야기하고자 합니다. 그림을 즐기려면 어떻게 해야 할까요?

바로, 잘 그리려고 하지 말아야 합니다!!

그림을 즐기기 위해서는, 지금부터 소개하는 세 단계가 굉장히 중요합니다.

1 | 기준을 낮춘다

즐겁게 그림을 그리기 위해서는, 너무 어렵게 생각하지 않는 것이 중요합니다.

예를 들어 러프 단계의 그림에 만족하고는, 그때부터 연필이 더 나아가지 않을 때도 있습니다. 그렇다면 순순히 그쯤에서 만족해버립시다! 처음부터 높이 뛰려고 하지 마세요! 만족스러운 부분까지 그리며, 몇 개가 됐든 다양한 작품을 만들면 됩니다.

그리고 몇 번이고 작품을 만들다 보면 희한하게도 아주 조금 부족하게 느껴집니다. 그때가 바로 성장할 타이밍입니다.
지금까지 한 적이 없었던 것을, +α 해 봅시다. '만족하면 조금 더하기'를 반복하다 보면 엄청난 높이까지 올라와 있음을 깨닫게 될 겁니다.

또 하나, 제가 이 시대에 필요하다고 생각하는 것은 '우물 안 개구리 능력'입니다.
지금은 특별히 의식하지 않아도 온라인으로 전문가 그림, 잘 그리는 사람의 그림을 쉽게 볼 수 있게 되었습니다. 그것들을 참고하여 자신을 높이기 쉬워진 한편, 성장 도중의 빠른 단계에서 자신의 실력 부족과 직면하게 되는 등 마음이 무너지기 쉬운 시대이기도 합니다.

위를 보면 끝이 없습니다. 굳이 프로나 상급자와 나 자신을 너무 비교하지 말고 지금 내 실력을 스스로 인정하는 의식, 내 안의 기준을 낮추는 일도 중요합니다.

우물 안 개구리 능력

내가 만족하는 곳까지로 충분합니다! 지금 나 자신의 실력을 인정하면 즐겁게
그림을 그릴 수 있습니다!

 기준을 낮추자

 해냈어♪

 2개에 도전하기

'조금 더하기'로
성장하자

다른 사람과 비교하지
말고 나 자신을 인정하자

 나는 나야!

2 | 평소와 다른 것을 시도해본다

같은 일을 몇 번이고 반복해보는 것도 중요하지만, 너무 거기에 정착되면 '창작'이 아닌 단순한 '작업'이 되어 버릴 수 있습니다.
그러면 즐겁다는 마음은 사라지고 어느새 '귀찮다', '괴롭다'고 느끼게 됩니다.

그럴 때에는 일러스트 제작 과정에 평소와 다른 순서를 더하는 것을 추천합니다!

제가 게임 회사에 다니던 시절, 팀 내에서 캐릭터 디자인을 할 때 '캐릭터 이름을 그럴싸하게 꾸민 폰트로 쓰기' 놀이가 유행한 적이 있었습니다. 단지 그뿐이지만 그 순서를 하나 추가해서 지금까지 단조롭게 생각했던 작업이 일변하여 이전보다 캐릭터의 이미지를 더 발전시킬 수 있었고 한층 더 디자인하는 재미가 늘었습니다.

이처럼 그림을 즐기기 위해서는 변화를 주는 것이 중요합니다.

그림을 즐기기 위한 변화

평소 하던 과정에 새로운 순서를 하나 더해서 단조롭게만 보였던 작업을 즐
겁게 할 수 있습니다. 예를 들면 '캐릭터 이름을 꾸민 폰트로 쓰기', 이런 소소
한 일이라도 효과가 있습니다.

3 | 리터치한다

그림을 즐기기 위해서는 반드시 자신의 성장을 느낄 수 있어야 합니다. 그렇지 않으면 진심으로 '즐겁다!'고 느낄 수 없습니다.

이때 리터치를 통해 손쉽게 자신의 성장을 실감할 수 있습니다. 리터치란, 완성한 일러스트 위에 겹쳐 그려서 새로운 작품으로 다시 태어나게 하는 방법입니다.

아래 그림은 제가 그린 일러스트를 리터치한 그림입니다. 저 같은 경우에는 좀 과하게 리터치해서 전혀 다른 작품이 되어버렸습니다.

'디자인, 배경, 정경은 그대로 남기고 리터치하기'처럼 어느 정도 제한을 두는 편이, 성장을 느끼고 싶은 경우에는 효과적일지도 모릅니다.

리메이크 전의 일러스트가 서투를수록, 리터치가 즐겁습니다.
예를 들면, 초등학교 시절 공책을 아직 갖고 있는 사람은 최고입니다!
초등학교 시절의 서투른 낙서 옆에 지금 실력으로 그 일러스트를 그려 보면 재밌을 겁니다.

물론, 최근 일러스트를 이용해도 좋습니다.
옛날 그림을 리터치하는 것은 '성장을 확인하는 데'에 매우 효과적이지만, 최근 그림을 리터치 하는 것은 '어떻게 하면 더 좋은 그림이 될까'를 생각하는 것과 연결됩니다.

제가 항상 의식하고 있는 점이 있습니다.
바로 괴로운 일은 되도록 피하고, 무엇보다도 그림을 즐기는 일을 제일 먼저 생각하자는 겁니다.
'프로가 그래도 되겠어?'라고 생각할지도 모르지만, 그래도 됩니다!
재밌으니까 팍팍 그립니다. 자꾸 그리니까 잘 그려집니다! 이런 순환에 들어가는 것이 무엇보다도 중요합니다. '주변 사람과 비교해서 나는 그림을 잘 못 그려. 그림 그리기가 재미없어' 그렇게 느꼈을 때는 잘 그리려고 하지 마세요!! 아무튼 즐기도록 합시다!

동영상 소개

CHAPTER 5, 6의 각 내용은 다음의
'사이토 나오키 니코니코 동화'에서 동영상으로도 볼 수 있습니다.

Q **의욕이 생기지 않아요**
(176쪽)

Q **의욕은 있지만 집중할 수
없어요** (182쪽)

Q **슬럼프에 빠지면
어떡해야 하죠?** (188쪽)

Q **그림 그리기가 괴로울 때는
어떡해야 하죠?** (195쪽)

Q **그림을 그릴 수 없게 되었어요**
(204쪽)

Q **주변에서 반대하면 어떡하죠?**
(212쪽)

※ 다른 QR코드와 같이 잡혀서 잘 인식되지 않는 경우에는 주위의 QR코드를
손가락 등으로 가리고 읽어 주세요.

6

창작에서 알아둘 점

일러스트 말고도 창의적인 활동을 계속할 때에 잊지 말아야 할 점이 있습니다. 여기서는 저의 실제 체험을 바탕으로, 매력적인 작품을 만들어 가기 위한 사고방식을 소개합니다.
여러분의 미래의 가능성을 폭 넓히는 계기가 되었으면 합니다.

그림을 그릴 수 없게 되었어요

운동을 해보세요

여기서는 창작에서 가장 중요한 것을 소개합니다.

이 이야기를 왜 하는가 하면, 제가 20대 초반에 앞으로 이야기할 것을 무시해 버린 바람에 작품을 계속 만들 수 없을 수도 있다는 두려움을 느꼈기 때문입니다. 이 책을 읽은 사람은 절대로 그런 경험을 하지 않았으면 합니다.

갑작스럽지만, 다음 페이지의 그림을 봐 주세요. 나무의 성장 그림입니다.

저희 고향 집은 농가였는데 아버지는 자주 이런 말을 했습니다.

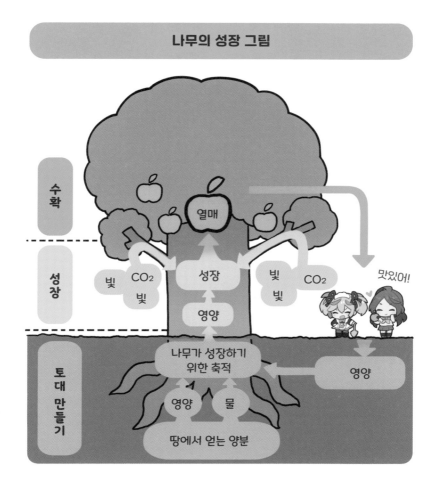

나무의 성장 그림

① 나무는 성장하기 위해서 뿌리가 흙으로부터 영양분과 물을 흡수합니다.

② 그 양분을 축적하여, 줄기가 굵게 성장합니다. 잎도 광합성을 통하여 양분을 가득 흡수하며
나무가 더욱 성장합니다.

③ 영양을 충분히 비축한 나무는, 붉고 달콤한 열매를 맺습니다. 그 열매는 동물과 인간이 먹고,
불필요한 부분은 흙으로 돌아가며, 또한 나무가 성장하기 위한 영양분이 됩니다.

"맛있는 작물을 수확하려면, 역시 나무 심을 땅을 제대로 다져야 해"
저는 작물 전문가가 아니어서 잘은 모르지만, 이 이야기를 들은 여러분도 나무를 심을 '토대 만들기가 중요'하다는 사실은 어색하게 느껴지지 않을 겁니다.

다음 페이지의 그림은 나무의 성장 그림을 '작품 만들기'로 대체한 겁니다.
'창착 나무' 그림입니다.

창작에 비유하면, 사과 열매는 작품입니다.
그 열매가 맛있어지도록 표현력을 길러야 합니다. 그렇기에 우리는 영화, 책, 애니메이션, 게임, 음악, SNS 등 여러 가지를 접하고 그것을 영양분으로 삼습니다.
그렇게 해서 만들어진 작품을 발표하고, 누군가가 '이 작품 좋아!'라고 기뻐하는 모습과 말을 양식으로 삼아 공헌했다는 뿌듯함을 얻고, '더 매력적인 작품을 만들자!'라는 승인과 자기 긍정을 획득하여, 한층 더 표현력이 풍부해지도록 이어갑니다.
그렇게 순환한다고 생각합니다.

그렇지만 지금 한 이야기에서는 아래쪽 절반에 해당하는 '토대 만들기'가 빠졌습니다.

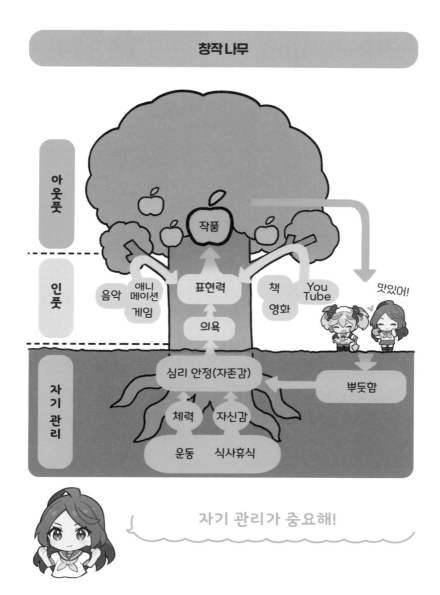

창작나무

아웃풋

인풋

자기관리

작품

음악 / 애니메이션 / 게임 / 표현력 / 책 영화 / You Tube

맛있어!

의욕

심리 안정(자존감)

뿌듯함

체력 / 자신감

운동 식사휴식

자기 관리가 중요해!

우리는 이런 지극히 당연한 자연의 섭리를 자신에게 대입하는 순간, 선뜻 깨닫지 못하고 맙니다.

예술가에게, 더 나아가서 사람에게 '토대 만들기'는, 정말 당연하게도 '식사'와 '휴식', 그리고 '운동'입니다.

'그건 알지만, 귀찮아. 한 달에 한두 번 운동하는 정도면 충분하겠지'라는 생각이 들었나요? 위험한 생각입니다!
나무의 성장 그림을 이야기할 때는 그렇게 빨리 이해할 수 있었는데, 자신에게 대입한 순간, '토대 만들기? 귀찮아'라고 생각하는 것은 모순입니다.

저는 스물다섯 살 때, 게임 회사를 그만두고 프리랜서 일러스트레이터가 되었습니다. 처음에는 일이 별로 없었지만, 점점 일이 늘어났고, 정신을 차려보니 반년 후까지 일정이 꽉 차서 하루도 쉴 수 없는 상태였습니다. 처음에는 기뻤지만 점차 체력에 무리가 갔고 생활도 엉망이 되어 갔습니다.

식사는 편의점에서 먹고 싶은 대로 마음껏 사다 먹었습니다. 몸을 움직이는 것은 편의점에 오갈 때뿐이었죠. 수면 부족으로 정신을 차려보니 바닥에 쓰러진 채 아침을 맞이한 적도 있습니다.

그런 생활을 1년 정도 계속하자, 무엇인가를 할 기력이 완전히 사라졌다는 사실을 깨달았습니다. 일시적으로 그때만큼은 '그리고 싶은' 마음이 정말 사라졌었습니다.

그때만큼은 정말 초조해졌습니다. '왜 이러지'하고 필사적으로 생각했지만, 그때는 이미 바보가 된 상태였기 때문에 스스로 이유를 깨달을 수 없었습니다.

그러던 중에 지금 생각하면 운 좋게도, 복통으로 입원을 하게 되었습니다. 의사에게 상담했더니 다음과 같은 조언을 해 주었습니다.
"계속 앉아 있으면 혈액 순환이 나빠지게 마련이에요. 계속 그렇게 생활하다 보면 기운이 안 나는 것도 당연하죠. 일단 휴식을 취하고, 조금이라도 좋으니 운동을 하세요."

그 말을 들었을 때, 솔직히 '나는 그렇게 단순하지 않거든!' 하고 약간 반발심도 느꼈습니다. 그렇지만 '의사가 하는 말인데' 싶어서 일을 줄이고 운동을 하러 다니기 시작했습니다.

그러자 거짓말처럼 증세가 점점 개선되었습니다. 힘이 나고, 쉽게 피로해지지 않고, 무엇보다 '일러스트를 그리고 싶다'는 의욕이 되살아났습니다.

그제야 깨달았습니다.

안정적으로 계속 작품을 만들려면 건강을 위한 '토대 만들기'가 정말로 중요하다는 사실을 말입니다.

저처럼 '토대 만들기'=자기 관리를 게을리 하면 다음 페이지와 같은 세 가지 큰 불행이 일어나게 됩니다. 이렇게 되면 무섭습니다.

자기 관리 중에서도 특히 운동을 중요하게 생각했으면 합니다! 아마 대부분의 사람들이 알고 싶은 내용은 땅 위의 부분일 겁니다.

어떤 것을 흡수하고, 어떤 표현력을 배워야, 어떤 맛있는 열매를 맺을 수 있는가 하는 이야기가 더 설레고 재밌으리라 생각합니다.

그렇지만 운동을 게을리 해서 건강을 잃은 상태에서는, 인풋도 아웃풋 도 할 수 없습니다.

매력적인 작품 제작을 위해서도, 먼저 자신의 '토대 만들기', 자기 관리 를 중요시해야 합니다!

세 가지 큰 불행

자기 관리를 게을리 하거나, 부족하면 다음과 같은 세 가지 불행이 일어납니다.

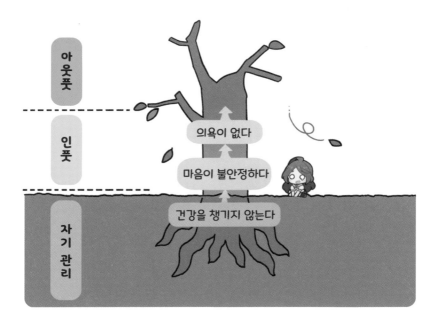

아웃풋

인풋

자기 관리

의욕이 없다

마음이 불안정하다

건강을 챙기지 않는다

1. 뿌리를 받쳐줄 수 없다

운동, 식사, 휴식이 충분히 이루어지지 않으면 서서히 체력과 자신감이 떨어져 나가면서, 마음이 와르르 무너져 버립니다.

2. 줄기가 굵어지지 않는다

의욕이 생기지 않으면 여러 가지를 배울 수 없고 제대로 인풋을 할 수 없는 상태가 되어, 표현력이라는 줄기가 말라 버립니다.

3. 열매가 맺히지 않는다

표현력이라는 줄기가 가늘어지면 좋은 작품을 만들 수 없습니다. 작품은 기본적으로 인풋을 바탕으로 해야만 태어날 수 있기 때문입니다. 그리고 머지않아 나무는 말라 죽고 맙니다.

Q 주변에서 반대하면 어떡하죠?

A 반대 의견으로부터 도망가세요!

"일러스트레이터가 되고 싶다"라고 말하면, 주변 사람들에게 "그런 일은 아무나 하는게 아니야!", "너한테는 무리야! 포기하고 안정된 길을 가는 편이 좋아"라는 말을 들은 사람도 있을 겁니다. 이러한 조언을 하는 사람들은 최대한 멀리 해야 합니다. 왜냐하면 다음과 같은 세 가지 이유 때문입니다.

이유 1 | 여러분의 성장이 두렵기 때문에

"너는 할 수 없어!", "그만두는 게 좋아" 왜 이런 말을 할까요? 그 사람은 여러분이 성장하지 않았으면 하기 때문입니다.

이 행동은 인간의 뇌에서 가장 원시적인 부분의 기능과 관계가 있습니다.

'파충류 뇌'라고 들어본 적이 있나요? 0세부터 7세에 걸쳐 발달한다고 알려진 이 부분은, '안전하게 지내고 싶다'거나 '죽고 싶지 않다!'라는 의식을 발휘하여, 생명을 유지하는 역할을 한다고 합니다.

이 파충류 뇌가 가장 우선시하는 사항은 '변하지 않는 것'입니다. 왜냐하면 '변화=위험한 것'이기 때문입니다!

그래서 이 뇌가 활발하게 기능하는 사람은 새로운 것을 무척이나 싫어합니다. 동시에 그 변하고 싶지 않다는 의식이 자신의 주변 사람들에게까지 미칩니다. 그리고 변화가 두려운 마음을 무의식적으로 '무리다', '그만두자'와 같은 다른 말로 변환해서 전달합니다.

다시 말하자면, 그 사람에게 공포심을 줄 정도로 여러분이 성장했다거나 새로운 도전을 해내는 중이라는 말이기도 합니다. 그러므로 여러분 주위에 그런 식으로 말하는 사람이 있다면, 반대로 자신감을 가져도 좋다고 생각합니다.

부정적인 조언을 하는 사람은 될 수 있는 대로 멀리하고, 적극적으로 새로운 것에 도전합시다!

멀리해야 할 파충류 뇌를 가진 사람

부정적인 조언을 하는 사람은 여러분이 변하는 것이 두려울 뿐입니다. 신경 쓰지 말고 새로운 것에 도전해 나갑시다!

좋아하는 것
- 변하지 않는다
- 안전

싫어하는 것
- 변화
- 미지의 것

→ 변화 = 위험

K가 변하면, 나도 변해야 할지도 몰라

아직 서툴잖아……

주변에 그런 사람 없어. 무리일 게 뻔해

이유 2 │ "할 수 없어"라고 말하는 사람은 미래의 여러분을 모른다

앞서 파충류 뇌 이야기를 했는데 그중에는 여러분의 실력을 제대로 분석해서 여러분의 도전을 막는 사람도 있을 겁니다. 그렇지만 어디까지나 지금의 여러분의 실력만을 보고 조언했다는 점을 잊어서는 안 됩니다.

예를 들어 어릴 적에 철봉 거꾸로 오르기, 자전거 타기, 수영장에서 25미터 수영하기도 처음에는 무리라고 생각하지 않았나요? 그렇지만 지금의 여러분은 어떻습니까? 거의 대부분을 할 수 있게 되지 않았나요? '반드시 할 수 있어!'라고 믿고, 도전해왔기 때문입니다.
지금 실력으로는 할 수 없기에 포기하는 것이 아니라 미래의 모습, 할 수 있게 된 자신의 모습을 상상하며 새로운 것에 도전해 왔기에 지금의 여러분이 있다고 생각합니다.

그러므로 여러분의 현재 실력만을 보고 '무리야', '할 수 없어'라고 이야기하는 사람의 말에 귀를 기울일 필요는 없습니다. 그런 사람한테는 이렇게 말해줍시다.
"지금은 못하니까 더 해보고 싶어. 미래의 성장한 나는 분명히 할 수 있을 거야!"

이유 3 | "할 수 없다"고 말하는 사람은 경험자가 아니다.

여러분에게 "무리야. 그만두는 게 좋아"라고 말하는 사람 중에는 여러분을 진심으로 걱정해 주는 사람도 있을 겁니다. 그 사람은 여러분이 잘 모르는 길로 가려는 사실이 불안한 겁니다. 그렇기에 자기도 모르게 이런 조언을 하게 됩니다.
"거긴 위험해! 이리 와!"

여러분을 걱정해서 하는 말이므로, 분명 여러분도 그 말에 수긍하게 될 겁니다.
그렇지만 마음을 독하게 먹고 이렇게 말하겠습니다. 여러분에게 조언을 해준 그 사람은 여러분이 목표로 하는 길의 전문가입니까? 아마 아니지 않나요?

냉혹한 말일지도 모르지만, 여러분을 걱정해 주는 사람의 말은 전부 받아들이지 않도록 합시다. 반만 흘려 듣는 노력을 합시다. 그리고 되도록 빨리 거리를 두도록 합시다.

여러분이 지닌 미래의 가능성, 앞으로 꽃피울 재능을 부디 소중히 여기기 바랍니다.

부정적인 조언을 할 때 대처하는 방법

다음과 같은 두 가지 대처 방법이 있어!

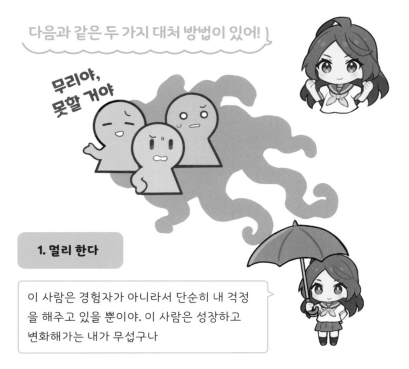

무리야,
못할 거야

1. 멀리 한다

이 사람은 경험자가 아니라서 단순히 내 걱정을 해주고 있을 뿐이야. 이 사람은 성장하고 변화해가는 내가 무섭구나

2. 긍정적으로 해석한다

지금의 내 실력밖에 모르니까 이런 말을 하는 거야. 하지만 5년 뒤, 10년 뒤의 나를 보면 깜짝 놀랄 거야~

이 책을 집어 든 여러분에게

마지막으로 잠깐만 제 이야기에 귀 기울여 주세요.

저는 10년 이상, 프리랜서 일러스트레이터로 일했습니다. 정확히 말하면 열아홉 살에 데뷔했으니까, 올해로 20년 차가 됩니다.
그렇지만 운이 좋게도 '나한테는 무리야. 포기하자'라고 생각한 순간은 단 한 번도 없었습니다.
꽤 자유롭게 살아오면서 여러 가지 일에 도전해왔습니다. 실패한 적도 있지만, 도전했던 대부분의 일(만화, 일러스트, YouTube)을 어느 정도, 성공적으로 해왔다고 생각합니다.

그렇지만 제가 특별한 재능이 있었기 때문은 아닙니다. 좌절과 실패를 수없이 반복했습니다. 그렇지만 그렇게까지 실패를 비관하지 않았습니다.

"그건 실패했어. 이야~ 못 하겠더라고" 정도로, 뭣하면 '좋은 이야깃거리가 생겼네, 아싸~!' 정도로 생각했습니다.

왜 이렇게 생각할 수 있었을까요. 그 이유는 제 어린 시절에 있는 것 같습니다.

제 본가에서는 쌀농사를 짓습니다. 그래서 그림 그리는 사람이 되기 위한 노하우나 전문적인 교육을 받은 적이 전혀 없습니다.

제가 아는 사람 중에는 부모가 디자이너이거나 일러스트레이터이기도 하고, 소위 말하는 금수저인 사람들도 있습니다. 그 사람들의 이야기를 듣거나 우리 가족에게는 없던 부모님과의 관계를 들으며 '조금 부럽다'고 생각한 적도 있습니다.

그렇지만 저는 부모님에게 멋진 선물을 받았습니다. 바로 '믿음'이라는 선물이었습니다. 말로 표현하자면 단 한마디, "너라면 할 수 있다"는 말입니다.

저는 부모님에게서 "너는 무리야"라는 말을 들은 기억이 한 번도 없습니다.

오히려 어릴 적부터 아무 근거 없이 "넌 천재야", "넌 할 수 있어"라는

말을 계속 듣고 자랐던 것 같습니다.

정말 아무런 근거도 없습니다. 무언가로 1등 상을 받거나, 그림으로 특별한 상을 받은 적도 없었습니다.
어린 마음에도 조금은 생각했습니다. '그건 너무 과분한 말 아닌가?' 그런데도 저희 부모님은 계속 저에게 그 말을 선물해주었습니다.

'과분한 말이다'라고 생각하는 기분과 '그런 말은 안 해도 돼'하는 부끄러운 기분도 들었지만, 역시 가장 가까운 사람에게서 계속 들으면, 그만큼 그 말이 내 안으로도 들어옵니다. 무의식중에 믿게 되는 것이죠.
'나는 할 수 있다'고 말입니다.

지금 생각하면, 그 말이 있었기에 저는 몇 번이나 벽에 부딪혀 좌절하고 실패해도 '아니, 나라면 할 수 있을 거야'라고 생각하고, 지금까지 해올 수 있었다고 생각합니다.

아마 저도 그동안 누군가에게 "너한테는 무리야", "넌 할 수 없어"라는 말을 들은 적이 많은 것 같습니다. 그런데 전혀 기억에 남아 있지 않습니다.

부모님이 한 "너라면 할 수 있다"라는 말을 진심으로 믿고, 또 어느샌가 자신을 진심으로 믿어 왔기에, 그런 부정적인 말을 무의식적으로 멀리 할 수 있었던 것 같습니다. 설령 누군가가 "넌 할 수 없어"라고 해도, '이 사람은 지금의 내 모습밖에 모르기 때문에 이런 말을 하는구나. 10년 후에 깜짝 놀라게 해 줄게!' 그렇게 마음속으로 생각했던 것 같습니다. 지금도 그렇게 생각합니다.

부모님에게 받은 어마어마한 선물 덕분에 지금의 제가 있습니다.
그리고 제가 부모님께 받은 것처럼, 이 말을 여러분에게 선물하고 싶습니다.

여러분이라면 할 수 있습니다.
분명 여러분이라면 할 수 있어요.

<div align="right">사이토 나오키</div>

저자 소개
사이토 나오키
일본의 유명 일러스트레이터이자 대체 불가능한
랜선 그림 선생님.
일본 야마가타현 출신으로 다마 미술대학 그래픽
디자인과를 졸업했다. 코나미 디지털 엔터테인먼
트를 거쳐 현재 프리랜서 일러스트레이터 겸 유
튜버로 활동 중이다. 포켓몬 카드 공인 일러스트
레이터, 게임 <드라갈리아 로스트> 메인 일러스

트레이터를 맡기도 했다. 자신의 이름을 딴 유튜브
채널 '사이토 나오키 일러스트 채널2'를 운영하며,
일러스트 연습에 도움이 되는 유용한 정보와 함께
지망생의 작품을 첨삭하며 큰 인기를 끌고 있다.
또한 각종 온라인·오프라인 강연을 통해 독자들과
꾸준히 소통하고 있다.

역자 소개
박 수 현
일본 와세다대학교 제1문학부 영문학과를 졸업하였다. 현재 번역 에이전시 엔터스코리아 출판기획 및 일본어 전문 번역가로 활동하고 있다.
주요역서로는 『무로이 야스오의 캐릭터 작화 연습 노트』『잠 못들 정도로 재미있는 이야기: 통계학』『보석상 리차드씨의 수수께끼 감정 1, 2』『혼자 공부하는 영어습관의 힘』이 있다.

참고 문헌
『메모의 마법』(마에다 유지 저 / 비즈니스북스)
『100만 명 중의 한 명이 되기 위한 방법(100万人に1人の存在になる方法)』(후지하라 가즈히로 저 / 다이아몬드사)
『토요타에서 배운 종이 한 장으로 요약하는 기술 1Page』(아사다 스구루 저 / 시사일본어사)

잘 그리기 금지

초판 1쇄 발행 2022년 01월 10일
7쇄 발행 2024년 02월 15일
지은이 사이토 나오키 **역자** 박수현 **발행인** 백명하 **발행처** 잉크잼
출판등록 제 313-1991-16호 **주소** 서울시 마포구 월드컵북로1길 50 3층
전화 02-701-1353 **팩스** 02-701-1354

편집 권은주 **디자인** 오수연 안영신
기획 마케팅 백인하 신상섭 임주현 **경영지원** 김은경

ISBN 978-89-7929-347-0 (13650)

재밌게 그리고 싶을 때, **잉크잼**
Web inkjambooks.com
Twitter @inkjam_books
Instagram @ inkjam_books

PIE International

Originally published in Japan by PIE International

Under the title : うまく描くの禁止 ツラくないイラスト上達法

(Umaku Kaku no Kinshi - Tsurakunai Irasuto Joutatsuhou -)

Japanese ISBN : 978-4-7562-5419-1 C2071

©2021 Naoki Saito / PIE International

Original Japanese Edition Creative Staff
・著者・カバーイラスト　　さいとう なおき
・挿絵協力　　　かによこ
・ブックデザイン　　西垂水 敦・松山千尋・市川さつき(krran)
・編集　　杵淵恵子

Korean translation rights arranged through
Shinwon Agency Co., Korea